U0015162

世界名畫家全集　何政廣主編

帕洛克 Jackson Pollock

李家祺等◉撰文

藝術家出版社

美國滴彩畫大師

帕洛克
Jackson Pollock

李家祺等◉撰文　何政廣◉主編

藝術家出版社

目 錄

前　言

　　傑克森・帕洛克（Jackson Pollock，1912～1956）是美國抽象表現主義繪畫的大師，也被公認爲美國現代繪畫擺脫歐洲標準，在國際藝壇建立領導地位的第一功臣。

　　帕洛克原名保羅・傑克森・帕洛克，在美國西部長大，生於懷俄明州，後來隨父母遷往亞歷桑那州及加州北部，在洛杉磯唸中學，滿頭褐髮，意志堅強，喜歡閱讀印度哲學及文學書籍。在學校培養的藝術興趣，使他具有強烈的學畫慾望。他的哥哥查理士送他去紐約拜班頓爲師。一九二九年到達紐約，他把名字中的保羅去掉，進入紐約藝術學生聯盟班頓的繪畫班，開始學畫及臨摹大師名作。後來他對墨西哥畫家希蓋洛斯、奧羅斯柯的繪畫發現新趣味，又受到佩姬・古根漢介紹超現實主義作品影響，便從寫實轉向抽象造形，筆調濃重，充滿野性。

　　三○年代後期到四○年代初，是帕洛克藝術生涯的關鍵年代。一九四二年他認識佩姬・古根漢，佩姬極爲讚賞他的作品，與他簽約，並在一九四三年爲他舉行個人畫展，藝評家格林堡對他大加讚揚。此後十二年內，他舉行十一次個展。一九四七年首次把畫布鋪在地上，把顏料滴潑到畫布上作畫，從此聲名大振，作品迅速發展成爲強烈的情感發洩，充滿曲線與色塊。他說：「當我作畫時，不意識到我在表現什麼，只有經過一種熟悉階段之後，我才看到我畫了什麼。」帕洛克採取自動主義手段，在不斷行動中完成作品，因此被稱爲「行動繪畫」。

　　「一幅畫有它自己的生命，我的任務便是讓它的生命誕生。」帕洛克解釋他每次作畫爲什麼在畫布四周跳來跳去滴彩作畫時說：「這樣我可以與作品更爲接近；我可以在四周工作，並使自己有在作品之內的感覺。」

　　美國著名藝評家羅勃・休斯在其著作《新藝術的震撼》指出：「康丁斯基的玄學思想在帕洛克的作品裡，遇到了一種已在美國文化中深深扎根的系統，即把風景想爲超驗的東西的傳統。……超驗主義的衝動在戰後的美國復興最引人注目的例子，還是要數帕洛克的溢滿畫幅的繪畫。」帕洛克常常細讀康丁斯基的著作《藝術的精神性》，康丁斯基認定美術的作用是在喚起宇宙的基本韻律，以及這種韻律對內心狀態的模糊聯想，是帕洛克最熱切關心的藝術表現主旨。

　　帕洛克在畫布四周跳躍滴彩的畫法，被稱爲是一種「從屁股開始」的新畫法，要做一種幾乎像跳舞一樣的全身運動，來揮舞刷子潑濺顏料，超越時間與空間的線條與色彩，像流體運動一般，飛舞在畫布上，產生一系列大型繪畫，獲得一種異常的優美。

　　在帕洛克滿溢畫幅的大氣空間裡，活力的過度旋轉和視野的無限延續，證明了帕洛克確實喚醒了關於美國特色的風景的經驗，一種遼闊無邊的想像境界。

2001 年寫於藝術家雜誌社

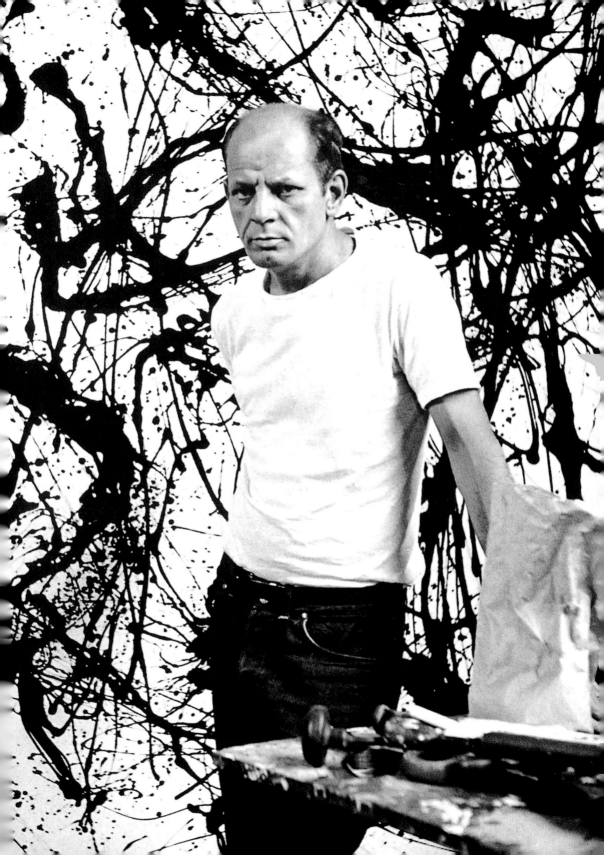

美國滴彩畫大師 ─
傑克森‧帕洛克的
生涯與藝術

一個美國人的傳奇

　　西元二○○一年的二月美國的演藝學會公布了奧斯卡金像獎入圍的名單。其中「帕洛克」(Pollock)這部電影獲得了最佳男主角（艾德哈里斯主演），以及最佳女配角（瑪希雅蓋哈登主演）的提名。結果，瑪希雅蓋哈登以飾演帕洛克之妻克萊絲娜一角榮獲最佳女配角獎。

　　過去，美國影壇拍過很多畫家的傳記，都是歐洲的畫家，像是梵谷、高更、羅特列克、林布蘭特等等，而這部「帕洛克」卻是第一部以美國畫家為題材的傳記電影。

　　這部電影的誕生和該片主演男主角的艾德哈里斯(Ed Harris)有一段淵源。起因是男主角艾德哈里斯在生日的時候，收到父親送給他的一份禮物，一本一九八九年出版，曾經獲得「普立茲獎」的《一個美國人的傳奇》(An American Saga)，這本長達九百八十四頁的平裝書，描寫美國畫家 ── 傑克森‧帕洛克傳奇的一生，由兩位作者史提芬和哥萊格里(Steven Naifeh & Gregory White Smith)各花了七年時間，共訪問了八百位當事人後所寫成，底稿厚達一萬八千頁，是一本相當接近真實的傳記。

傑克森‧帕洛克於他在東漢普頓長島的畫室 1949 年　亞諾‧紐曼攝影（前頁圖）

湖中的船　1934年　油畫‧鐵板　11.7 × 16.1cm　美國藝術新不列顛美術館藏

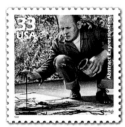

以畫家帕洛克為設計的
美國郵票

羅勃‧亞尼森
西部人的傳奇　1986年
紅木‧繪木‧陶土
221.6 × 161.2 × 175.8cm
克里夫蘭美術館藏

飾演傑克森‧帕洛克的艾德哈里斯是從影多年的出色演員，過去曾經獲得提名金像獎的最佳男配角。他在讀完《一個美國人的傳奇》後覺得這會是一部好電影的題材。於是，在原書改編爲劇本後，他又著手將原有的二百六十頁刪到一百一十頁。他對整個劇情的投入與瞭解，感動了製片人，進而鼓

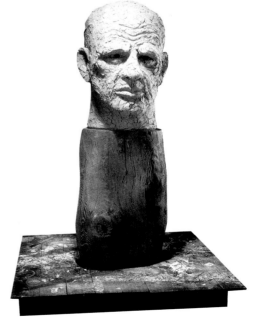

勵他自己導演。

　　十年後，這部由艾德哈里斯自己擔任導演、製片以及男主角的電影「帕洛克」攝製完成，首先代表美國參加二〇〇〇年秋天在加拿大舉行的「多倫多國際電影展」，獲得與會人士的一致好評。次年二月十六日在美國紐約、洛杉磯、芝加哥三大都市首映。一週後，這部電影也陸續在其他都市上映發行。

　　這是一部好電影，卻不是一部賣座的電影，除了專業人士以外，眞正知道傑克森·帕洛克的人並不多，然而能欣賞他畫作的人更是少。正如原著書名《一個美國人的傳奇》，帕洛克其頗具傳奇性的一生引人注目。

　　整部電影從一九四一年末期開始敘述，重點放在傑克森·帕洛克的作畫過程與酗酒惡習。對帕洛克過去的經歷並無交待，因而出現的人物與主角的關係似乎不重要。所有的戲集中在帕洛克夫婦兩人，沒有大場面，更無特殊佈景或效果的處理，應該是一部低成本的製作。然而電影中爲求呈現帕洛克「滴灑法」(drip)畫法的逼眞，耗費了不少油料與水彩，對帕洛克獨創的技法，做了非常詳盡的介紹，相信這一段是所有觀眾看得最過癮的。

　　當然哈里斯演活了帕洛克。唯一遺憾的是現年五十歲的他，飾演正值壯年的帕洛克似乎顯得老了些。雖然酗酒的畫家頭禿鬚長，但哈里斯臉上的皺紋顯然不太符合影片中三十歲的傑克森·帕洛克。等到

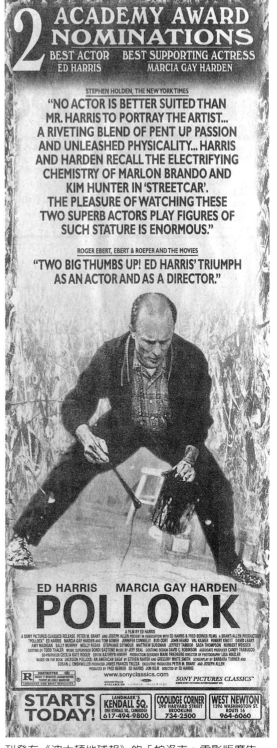

刊登在《波士頓地球報》的「帕洛克」電影版廣告

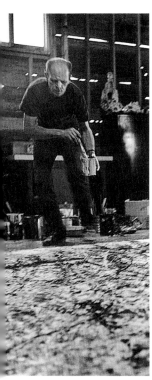

帕洛克創作 1950 年 31 號
作品時的作畫情形

面具偽裝的影像
1938～1941 年　油畫
101.6 × 60.9cm
福特·窩斯現代美術館藏

劇情進行到四十歲以後的帕洛克，哈里斯似乎沒問題地較能勝任愉
快，為了符合劇情呈現傑克森·帕洛克晚年因酗酒過度而浮腫的體
態，擔任男主角的哈里斯特地增重三十磅，為此電影在即將殺青

無題　1943年
墨彩・鉛筆・畫布
47.6 × 62.8cm
加州羅娜波收藏

時，還停工了兩個月。等男主角回來後，已經重了三十磅。

　　這部電影最大的特色是非常忠於原著，幾乎80%的對白皆一字不改地出自原書。如果看過原著傳記，再觀賞電影的人，觀賞起來將非常順利，否則還真有點交待不清的感覺。難怪有些觀眾在觀看了之後，仍然不知道為什麼這麼出名的畫家要喝到爛醉，臥倒在街頭？又為什麼在拍完了記錄他創作過程的錄影帶，大伙為他慶賀時，傑克森・帕洛克竟將全桌酒菜掀翻？花了六個月時間為佩姬古根漢畫的壁畫安裝完成，佩姬大宴賓客，到底他畫的是什麼東西？圖案又代表什麼？他的腦子裡想些什麼？這裡面漏掉了心理分析醫師治療的過程，然而，整個影片已經長達一百一十七分鐘，若要呈現這個關鍵性的章節，可能要出現上、下集呢！而此片也因為男主角在裡頭髒話不斷而被列為「限制級」。

　　想要真正瞭解傑克森・帕洛克的畫，必須先瞭解傑克森・帕洛

無題　1944年　複合媒材　36.1 × 48.8cm　比利時克利斯汀‧菲耶特夫婦收藏

面具形狀的構圖　1941年　油畫　70.4 × 127cm　私人藏

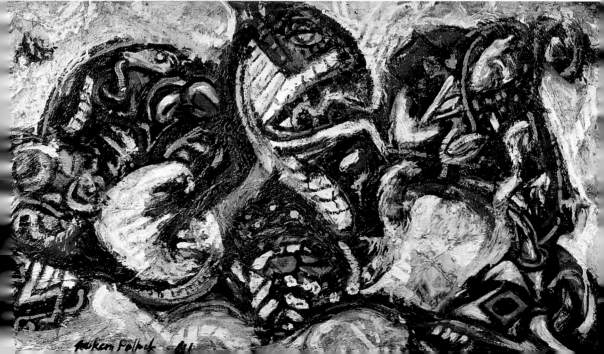

克這個人。整個個性的奠定是在他抵達紐約習畫之前，所有高中以前的生活才是他一生的骨幹。在十八歲以前的帕洛克幾乎絲毫找不到他個人的優點，可是這樣的人之後在美國竟如此地成功。

帕洛克所畫的就是他腦子裡所想的。在他沒畫以前，滿腦子全是一些千奇百怪的幻想。難怪有人說，與其稱他的作品是抽象派，倒不如喚他作想像派，或是幻想派更合適。

如果能對傑克森‧帕洛克的早年生活有所著墨，再看他所創作的那些所謂不朽之作，會覺得容易理解些。因為沒有一位成名畫家，像他這麼特殊的例子。

長不大的嬰兒

一九一二年一月二十八日傑克森‧帕洛克出生於美國懷俄明州的考第鎮(Cody)。當時他的長兄查理士(Charles)十歲，二哥傑依(Jay)八歲，三哥法蘭克(Frank)五歲，四哥桑福德(Sanford)三歲。而帕洛克是五個男孩中長得最漂亮的。

帕洛克的父親羅依(Roy) 從事替人養馬的工作，個性也比較孤獨，不易與人相處，他的個子長得不高，卻很結實。在各地的農場作粗活，對於勞工運動的社會改革非常贊同，因為他也是被剝削的農工，因此對現實不滿，總盼望美夢成真。

帕洛克的母親史黛拉(Stella)比先生大一歲，同為愛爾蘭後裔。與父親羅依先孕後婚的史黛拉精明能幹，一手拉拔五個男孩，她將三餐準備得又快又好，孩子們十五歲以前的衣服，都是由她一手包辦。有趣的是，帕洛克和她的哥哥們五歲之前的服飾都是女裝。史黛拉將大部分的錢用來裝飾他們的小家，家中的內部陳設，深獲鄰人的讚嘆。

帕洛克一家並不富有，父親羅依大部分時間都是在外工作，每月寄錢回家。平日孩子們是見不到父親的，只有在感恩節與聖誕節才是他們全家團聚的日子。史黛拉在家除了照顧孩子、也養了不少動物，每天早上給孩子們準備牛奶、雞肉、雞蛋和麵包，有空的話，她就烤各式各樣的烤餅、甜點。史黛拉也在後院種植蔬菜，指

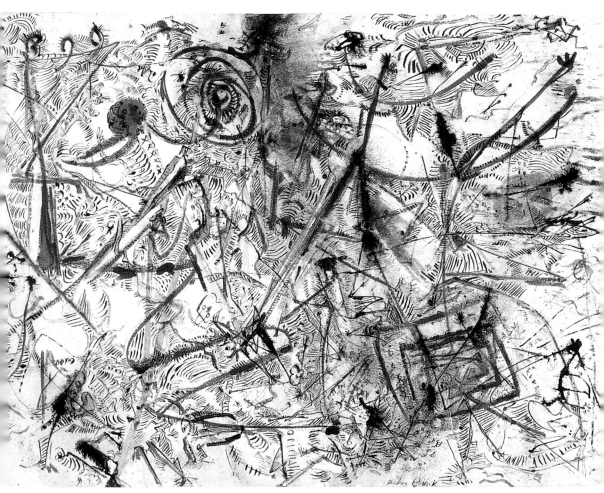

無題（素描習作） 1946 年　綜合媒材・畫紙　57.2 × 78.8cm　沃斯坦夫婦收藏

導三個男孩幫忙一切戶外的工作。室內則全由她處理。所有的家用
品除了自己家能生產的以外，史黛拉也儘量節約。既使在冬天，帕
洛克和他的四個哥哥們也都是只著內褲擠在一起睡覺，蓋的是媽媽
縫的百納被。若夏天天氣太熱，他們就睡在前院。

　　小傑克森的家是農場式的環境，相當空曠，室內沒有廁所，他
和四個哥哥都是在戶外方便。漸漸地，小男孩們開始比賽誰尿得
遠。帕洛克人小，更是就地解決，想不到這個習慣，到他年長時仍
犯。小傑克森很少接觸外界，褲子拉鏈總是開著。在農場的居家附
近多沙地，也有很多長得非常豐碩的農產與水果，出產的草莓又甜

又紅，尤其是西瓜，像是冬瓜般又長又大。豐產的洋芋更成了帕洛克一家飯桌上的主食。

帕洛克一家位於農場的環境屬於沙漠式的氣候，常有不知名的小生物侵犯，孩子們也因此都有一身對付眼鏡蛇的本領。這樣的氣候，加上設備不足的住家，很容易得氣喘與肺病，尤其是遽變的氣溫，很難令人適應，因此附近鄰居不多。帕洛克的家離鎮上有好幾哩路遠的距離，這使得他們的生活相當單調，而帕洛克一家不去教堂也似乎有了藉口。

帕洛克因為是老么，不論粗活細活，重事輕事，他都不必做，全由兄長代勞，只要家裡有任何一個年長的兄長在，帕洛克全都毋須操勞，漸漸地也就養成他什麼也不會做，就是想做什麼也都無從著手。

在週末，常會有成群的印第安人身著盛裝合著鼓聲，通過農場，來買大西瓜。雖然當時已經是太平時候，想起早年印第安人與白種人的衝突，小男孩們見了紅蕃仍有畏懼，但卻很喜歡一些異族的手工藝品。

偶而，帕洛克的母親史黛拉會駕著馬車，帶著五個穿著乾淨的孩子們到鎮上一些沒去過的店舖看看，最後是到了一家以家具與服飾為主四層樓的商店，孩子們高興地乘坐電梯，而這個電梯也是整個鎮唯一的新設備。這時候他們才第一次看到黑人。

當父親羅依不在家的時候，所有農場與庭院的工作，都由帕洛克的大哥、二哥和三哥——帕洛克家族排行前面的三個男孩們分配執行。帕洛克是嬰兒也是幼弟，既使以後長大了，兄長們仍視他為幼童般地保護他不受傷害、照顧他。所以帕洛克從來不需要工作，也就慢慢地寵壞了他。當有了麻煩而沒有人在旁邊的時候，哭泣是警鈴，也漸漸認為哭可以解決一切。只有當父親離家，站在門旁哭的時候，一點也不生效。從小養成愛哭，好哭，既使成年後，有了麻煩，照哭不誤。

長兄查理士自己也是個小孩，卻已經承擔了父親不在時的全部職責。早上送牛奶給客戶，每週把多餘農產送到市場販賣。後來又增加了早晨送報的工作，從無怨言，照顧弟弟們，什麼都肯做，什

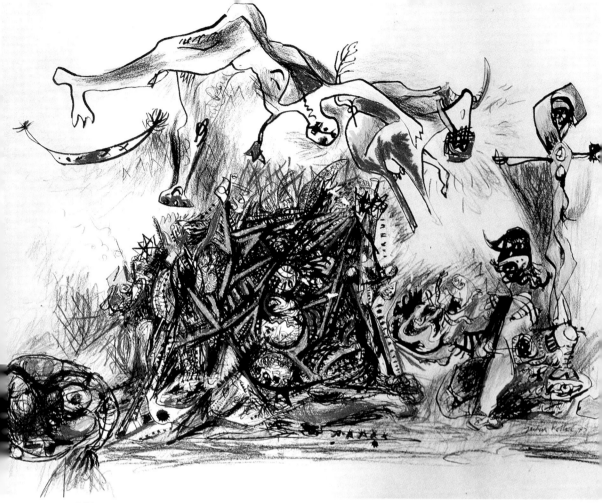

戰爭　1947年　鉛筆‧墨彩‧畫紙　52.3 × 40.6cm　紐約現代美術館藏

麼都會做，並且都做得很好。他的行爲是其他孩子們的榜樣。身爲帕洛克家族的長子，查理士這一輩子都在認眞盡力地維護這個大家庭。

印第安人的奇異功能

史黛拉是個盡職的母親，白天照顧孩子們，晚上的時間用來寫信和讀雜誌，空閒的時候，史黛拉喜歡裝飾家庭，她的一般手藝非常靈巧。長子查理士十分懂事，從小幫忙家計賺錢，卻很節省，史黛拉有時爲了獎賞他，會幫他買雙又貴又好的鞋。查理士有時候幫

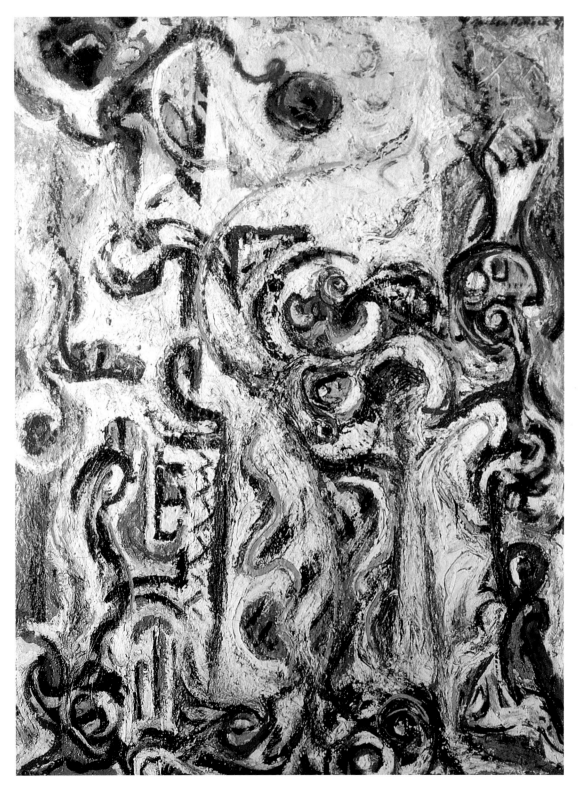

18

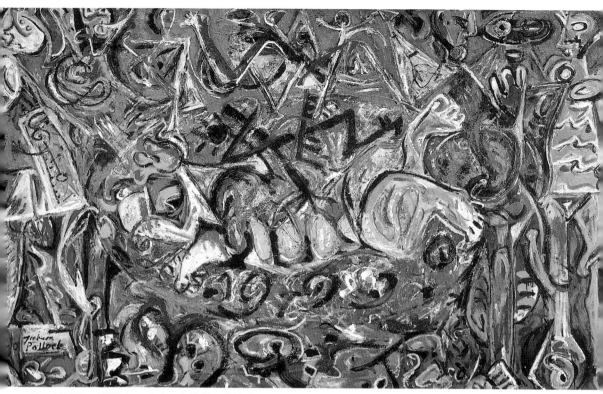

帕西菲亞耶　1943年　油畫　142.5×243.8cm　紐約大都會美術館藏

忙繪畫，這是最得母親歡心的，他考慮將來當個畫家，他將母親看過的畫刊與雜誌以及一些圖案剪貼變成了一個「藝術圖書館」，這項喜歡畫圖的嗜好，的確影響了帕洛克家族的其他兄弟們。帕洛克就常說：「我想要當像查理士一樣的藝術家。」

　　由於桑福德與帕洛克年齡最接近，於是，在家裡兩人便顯然成了一個小組，雖然桑福德只大帕洛克三歲，但是他對待弟弟卻非常細心，甚至到了入學年齡，也並沒有隨兄長們一起上學，為的就是繼續照顧幼弟。桑福德的責任心並不因之後他的成家而稍減，十五年後在紐約，他還是義不容辭地張羅帕洛克的讀書與生活。

　　由於孩子們都很聽話，使得母親史黛拉能夠全心全意花時間在三餐、做點心與縫製衣服等家務上。史黛拉安排事務有條有理，唯獨不相信醫生能治好兒子的病，孩子們的病痛都是依照她的方法去療養。在孩子們的眼中，她是全能，也是支柱。當父親羅依在外工

瘋癲的月亮女子
1941年　油畫
101.6×76.2cm
華盛頓私人藏（左頁圖）

19

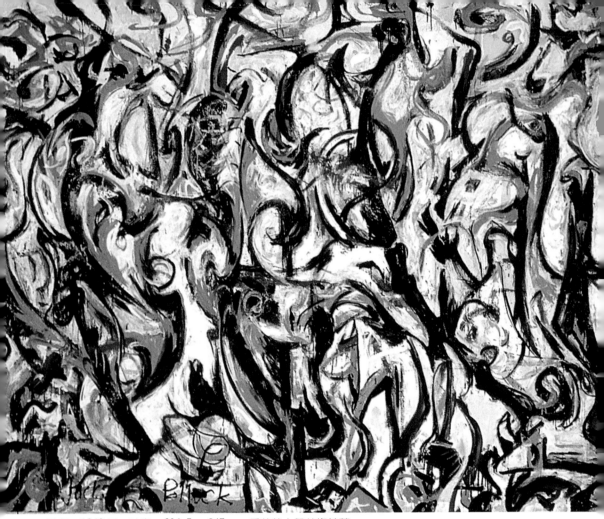

壁畫　1943年　油畫　604.5×247cm　愛荷華大學美術館藏

作而必須搬家時，她一個人領著五個男孩獨力應付所有遷家的繁瑣
事宜。孩子們相信母親有能力解決一切的困難，往後的四十年當
中，母親史黛拉仍是維繫著整個帕洛克這個大家庭的中心支柱。

　　離帕洛克住家最近的鄰居最快也要走十分鐘的路程，當四個哥
哥全都上學後，帕洛克每天都去找他的鄰家玩伴，兩個男孩玩的遊
戲就是辦家家酒的遊戲，兩個小男生喜愛裝扮成父母的模樣，而帕
洛克每回都堅持只當媽媽，可能由於父親羅依的長年不在家，他根
本不知道爸爸是幹什麼的？身為家中幼子的帕洛克是媽媽的寶貝，
即使是三十年後，他闖了禍，惹了麻煩，還會求救母親史黛拉。

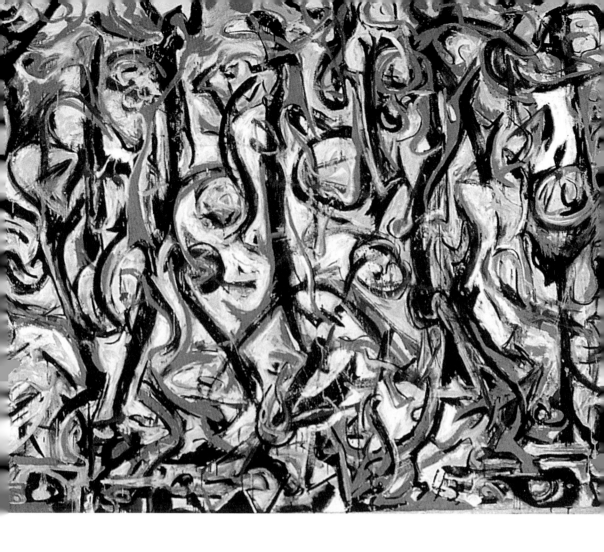

　　一九一七年美國經濟蕭條，又適逢第一次世界大戰，日用品的生產銳減，加上久旱不雨，農場土地乾裂，整整一個禮拜帕洛克家的小孩們都是在饑餓狀態下，於是，母親史黛拉決定搬家，離開位於鳳凰城漸漸貧瘠的農場與住家，她認為加州的學校比較好，所以在五月中旬將家中所有東西全部公開拍賣，帶著孩子們去追求另一個夢。

　　帕洛克家族在六年中換了七個住處，孩子們都已經習慣，並且也知道該如何打點一切。隨著時代的進步，乘蓬車西進已成歷史，帕洛克一家是在夏天乘坐火車到了比鄰南太平洋的加州，並決定定

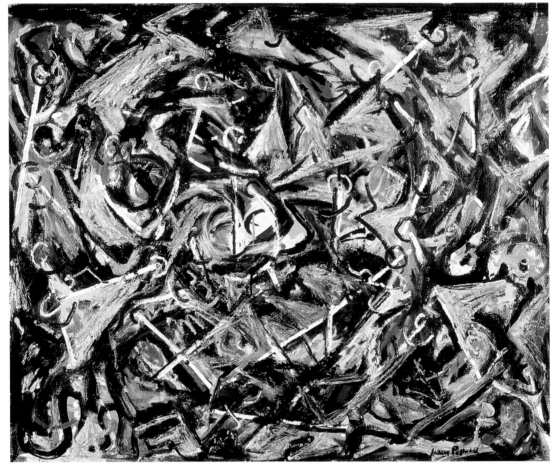

H.M.的畫像　1945年　油畫　91.4×109.2cm　愛荷華大學美術館藏

居在加州的奇戈鎮(Chico)，而當時奇戈鎮還只有七、八千人口。而他們位於亞歷桑那州的房子一直等到遷居到加州後的第二年的二月才賣掉，接著他們在鎮上的西邊找到了還算滿意的新家。

帕洛克位於奇戈鎮西邊的新家占地十八畝，那屬於加州特產的水果樹佈滿新住家的四周。搬家之後，因為還沒找到理髮店，查理士的頭髮已經長得像個小畫家。母親史黛拉忙得很起勁，所有室內佈置，全部都由她親手設計與剪裁。她在孩子面前繪圖、上色，再度施展了她靈巧的工藝才華。

三子法蘭克，重一百三十二磅，在高一贏得了全鎮的拳擊冠

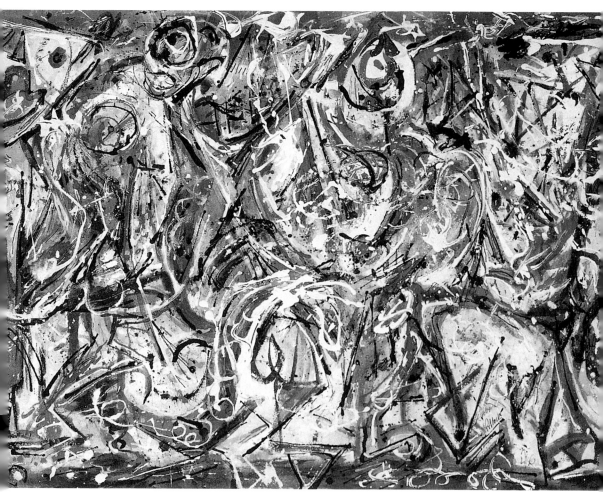

無題 1946年 膠彩
・畫紙 56.5×82.6cm
薩森・波納米西薩收藏

軍，這項殊榮給全家帶來了一個好兆頭。而此時正是一九一八年十一月十一日歐戰結束，百萬的美軍回鄉，這些返鄉的士兵多數正值壯年。

　　帕洛克一家在奇戈鎮的豐碩果園因爲父親羅依不善經營之道，只會一股腦地栽種，絲毫不懂銷售的方法而漸漸出現危機。所以，帕洛克一家在一九一九年的最後一天又搬到了距離奇戈鎮一百二十哩東北的詹斯威爾(Jamesville)，當他們全家坐火車到達目的地時，正是深雪覆地的冬季時分。

　　一直等到他們找到住處安定下來的時候，已是次年的二月。當地學校只有一間教室的設備。母親史黛拉決定買下過去是驛站的一家旅館，開始經營起旅館，這家旅社共有二十間客房，這麼一來可

無題（版畫習作）
1944～1945年　雕版
30.2 × 24.9cm
紐約現代美術館藏
（左圖）

無題（版畫習作）
1944～1945年
雕版與銅版印刷
29.5 × 25.3cm
紐約現代美術館藏
（右圖）

熱鬧了，每次開飯，主客坐滿一長桌，史黛拉正好可以施展烹飪才
華，每天都準備不同選擇的菜色。而樓上沒住客人的小房間，這下
更成了男孩們的遊樂園。

　　四月的一個早晨，一群一身傳統裝扮的印第安人，從帕洛克家
經營的旅館前院經過，看來他們是要去參加年度的獵熊舞。帕洛克
家三個好奇的小男孩便尾隨這些印第安人到了山區的松樹園。一到
那兒，早有上百個印第安人聚集一起慶祝，那歌舞場面令這些男孩
們難忘而印象深刻。

　　雇用一位印第安婦女諾娜(Nora)來幫忙旅館事務是在史黛拉被
罐頭割傷手指、引起發炎之後的事，諾娜同時也是帕洛克家中小男
孩們的看護，她對帕洛克特別有好感，經常講述一些當地印第安的
傳奇與軼事給帕洛克聽，同時也教他一些印第安人的舞蹈與繪畫，
對於從來沒有宗教信仰、連教堂都沒去過的帕洛克來說，這是第一
次學到這麼奇異的事物，那幼小的心靈對印第安人許多不可思議的
做法，留下了深刻印象。

　　帕洛克的父親羅依在旅館裡負責做一些修護與需要勞力的工

24

無題（版畫習作） 1944～1945 年
雕版與銅版印刷　30.2 × 24.9cm
紐約現代美術館藏（左圖）

無題（版畫習作） 1944～1945 年
雕版與銅版印刷　30.2 × 25.4cm
紐約現代美術館藏（右圖）

無題（版畫習作） 1944～1945 年
銅版印刷　30 × 22.8cm
紐約現代美術館藏（下圖）

作，但對於並不賺錢的旅館經營，他也感到很苦悶，只好時常偷偷躲到儲藏間內喝酒，後來更漸漸已經染上了酒癮。一九二一年的春天，不得志的父親羅依只好離家出外工作。

史黛拉很重視孩子們的教育，當長子查理士在高中還沒畢業時向她表示希望早日進入藝術學校，身為母親的史黛拉便欣然同意他前往洛杉磯的藝術學校學習。一九二一年的新年，查理士返家團聚，史黛拉特別鼓勵他儘量地多多學習，因為唯有知識是無法被奪取的。第二年查理士終於得到了學校的獎學金，得以進入奧迪斯藝術學院(Otis Art Institnte)就讀。

一九二三年五月帕洛克一家決定搬回位於亞歷桑那州鳳凰城的老家，這是史黛拉在經歷幾次遷徙後，發現還是故鄉好。整整一個星期的旅程，加上長達五百多哩的距離，累得大家連說話的力氣都沒有了。六月初的黃昏，他們先到達了朋友家的農場，兩家人歡聚數日後，繼續上路。

一九二四年一月二十八日，帕洛克約了朋友在寒凍的夜晚，以仿效湯姆歷險記的形式跳到運河裡游泳，慶祝他的十二歲生日。

手藝學校習畫

九月一日勞工節，父親羅依邀請了兩個小傢伙桑福德和帕洛克去測量峽谷的工地遊歷。午餐後，這兩兄弟坐在崖邊欣賞自然美景。父親羅依爬到另一處圓石附近，找地方小解，結果尿濺到下面平坦的岩石那久被太陽烘曬的表面，頓時掀起相當特殊的變化，這一幕景使帕洛克終生難忘。

一九二四年九月初，帕洛克一家再度尋夢，遷到了洛杉磯東面六十哩的小鎮綠佛塞(Riverside)，這應該是個好地方，當然是史黛拉決定的，這個小鎮是文化與經濟的中心，出產的橘子是這一帶的生命線。母親史黛拉帶著三個小男孩住在租來的小洋房內。桑福德與帕洛克從來不需打工，總是由母親給予零用錢。他們很喜歡牛仔打扮，可是從來不曾擁有馬匹，帕洛克見馬就怕也從來沒騎過，只是後來到了紐約，常向朋友炫耀西部人的行頭，以牛仔自豪。

黃色三角　1946年
油畫　76.2 × 60.9cm
洛杉磯私人藏

27

撇開騎馬，騎單車倒是沒問題，帕洛克的獵槍很準，課後時常與朋友去捉野兔當晚餐。好在他往後在紐約酒醉後動粗，常示以小刀，如果是持槍，想來必會發生慘劇。

高中時候的桑福德是個很有前途的年輕畫家，才華顯露，當同齡的一般孩子都在畫水彩，他已經進入油畫了，時常帶著畫具到附近尋找題材，這時候，帕洛克也帶了紙筆學樣，當個哥哥的跟屁蟲。

一九二五年五月，桑福德度過了他的十六歲生日，他花了十二美元買了一部福特老爺車，車子性能不錯，兄弟兩人有了車便越跑越遠，似乎有了一種新的自由，週末兩兄弟更是翻山越嶺，甚而橫渡沙漠。如果說帕洛克領略了美國西部的大自然風光，應該感謝他的這位小哥桑福德。

暑假結束。一九二六年九月，桑福德進入高中就讀，而傑克森‧帕洛克正好小學畢業，進入了另一所實驗學校。桑福德身邊總有女孩跟著，而帕洛克對女孩毫無興趣。次年的六月底，兄弟兩人又駕著福特車去大峽谷，加入他們父親工作的行列，整整兩個月都在測量地形。

這裡是男人的天地，卻非天堂，測量的工作單調無趣。若是手腳勤快，也是相當累人，沙漠型氣候，瞬間轉變，日夜溫差甚大。唯一期待是週末的到來，喝酒幾乎是大家的通好，平日工作怕誤事，一到週末，這時已無顧忌。十五歲的帕洛克也不排拒，跟著這群中年男子痛飲起來，連平常休息時間，他也跟測量隊隊員一樣，點著煙斗跟著大家一起抽。

這時候的帕洛克已經五呎十吋，淺色的頭髮，肩膀、身材、手臂，全然是個大人樣，長得很可愛，給人的印象非常好。

九月，傑克森‧帕洛克也進了高中，和桑福德兄弟兩人早上一起走到學校，很多課也都選同一個教室。像帕洛克這樣塊頭的一般男孩通常都會選如踢足球般的戶外活動，然而，帕洛克卻開始迷上飲酒，小鎮很難買到酒，於是他竟然自製私酒，將葡萄放在蘋果汁內，讓它發酵，而水果酒性更烈，他更是經常喝得大醉。帕洛克開始對於學校功課與活動毫無興趣，有時候也會惹禍，還曾一度想綴

無題　1946年　墨彩・蠟筆・膠彩・畫紙　57.1×78.4cm　紐約 planet corporation

　　學在家，急得他爸爸羅依趕快寫信，勸他打消這種念頭。父親在信上寫著：「教育是一種最好的頭腦訓練，讓你的思考具有邏輯性，為你解決今日的難題，而給予你力量去面對明日可能更麻煩的事情……，非常抱歉，我並沒有盡到做父親的職責去幫助你們兄弟，有時候覺得我的人生不是很成功。」一九二八年一月三日，帕洛克回到了學校。

　　同年六月十八日桑福德高中畢業，二哥傑依為他在洛杉磯時報找到工作。而三哥法蘭克此時也早已畢業，買了船票到紐約去投靠大哥查理士。家裡只剩下帕洛克一人，整個學期，他大部分的時間都不在課堂，而到各地蹓躂，找酒來喝。

　　一九二八年的夏天，史黛拉開車送帕洛克到洛杉磯準備讓他學

習手藝，將來好找份工作。於是她選定了一所類似建教合作的「手藝學校」(Manual Arts High School)，這間學校同時也是一座工廠，學生有三千多人，主要是設計與布料或衣服有關的花紋圖案。

這年的九月十一日是開學的頭一天，也是帕洛克手藝學校生涯的災難日。過去生活在總是有人照顧的環境下，對於這個嶄新陌生的現實社交情景，幾乎沒有一樣是適合他的。規律的作息與生活對他是一種束縛，書本是頭痛的東西，他對什麼都沒興趣，好在喜歡藝術，這是家傳。

系主任福里德利克（Frederick）是東歐後裔，先後在賓州藝術學院和紐約藝術學生聯盟受過訓練，在手藝學校待了三十二年。

「讓你的頭腦主使，畫任何你想像的。」福里德利克這樣鼓勵著他的學生。學生在素描時，他在一旁讀詩或是彈鋼琴，甚而鼓勵學生畫夢境。帕洛克喜歡這樣的經驗，當這位藝術系的主任讓學生寫生時，全裸的男性模特兒在傑克森‧帕洛克的畫紙上，腰部以下全都不見。而老師也發現這位學生的畫中有一種很特殊的韻律與精力。但桑福德卻寫信給查理士：「如果你看到帕洛克畫的東西，你一定會說，他應該去打網球或是做水電工。」

藝術學校總不能只畫夢境，傳統的畫法依然是正規課程的主流，基本的線條、形式與光線的處理，都要先從傑作中去觀察、模仿與練習。帕洛克對於傳統的繪畫相當排斥，又不肯苦學，火起來時常就會有暴力傾向，輕者撕紙、擲筆，嚴重時誰在旁邊就倒楣。

學校規定不准嚼煙草與吸紙煙。帕洛克卻教其他男孩如何使用煙斗。

遠在紐約的大哥查理士常寄些畫刊，或是繪畫入門的指引書，希望幫助帕洛克繪畫上的開竅。

政治風暴影響了校園

歐戰後，俄國共產黨非常活躍，從國內的遊行示威，推展到其他國家的社會運動。尤其是加州失業人數的遽增，變成了罪惡的眾源，共產黨與工會組織的推波助瀾，隨時都有問題發生。洛杉磯準

有女子的構圖
1938～1941 年
油畫　44.1 × 26.3cm
帕洛克與克萊絲娜基金會藏

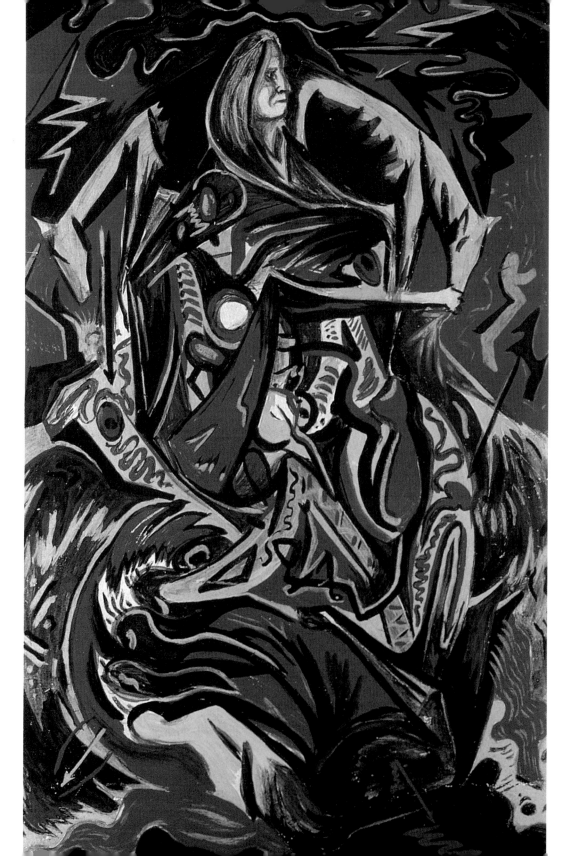

無題（素描寫作，傑克森速寫簿頁1） 1933～1938年
鉛筆・畫紙　45.7×30.4cm　帕洛克與克萊絲娜基金會收藏

無題（素描寫作，傑克森速寫簿頁9）
1933～1938年　鉛筆・畫紙　45.7×30.4cm
帕洛克與克萊絲娜基金會收藏

備了五百多名警察待命來應付暴動，這些警察在一九二八年就逮捕
了一萬二千名的所謂暴亂份子。

　　這項政治的風暴同時影響了校園，不滿與改革的呼聲，在手藝
學校的週刊，有越來越強烈的字眼。帕洛克對這種新鮮的玩意，還
真是全力以赴，他會同一小群同志，發行單張「寫給親愛的同學」
的宣傳紙，然後是「學校需要改革」為標題的公開聲明，他公開指
責，要求學校回答下列問題：「撤換不合格的老師，廢除不合理的
要求」、「學校的獎賞制度不公平，難令人信服」、「學生為什麼

魔鏡　1941年
油彩・畫布・複合媒材
116.8×81.2cm
荷士登米尼收藏
（右頁圖）

不能表示自己的意見，卻常受到教職員的懲罰」。

這個刊物配合卡通畫，把學校的領導人物與不滿的教職員繪得惡形惡狀。最後帕洛克受罰最重，因為他是領頭人物。學校通知家長，羅依只好十萬火急趕到了洛杉磯，勸他在學校就是要多唸書，等畢業後再去做這些事。

父親一離開，帕洛克馬上又回到了政治暴風圈，他的反叛個性，不做不休，更直接加入共產黨，參加在猶太人社區服務中心的共產黨會議，後來才知道這是一項國際性的組織，他在當時就遇到了墨西哥三位著名的壁畫家：奧羅斯柯(Jose Clemente Orozco)、里維拉(Diego Rivera)、希蓋洛斯(David Alfaro Siqueiros)，這些人對政治革命的熱情遠勝於對墨西哥的文藝復興。

一九二九年的五月底，手藝學校的藝術系主任率領了三位同學，其中包括了帕洛克，參加了七十哩外的一週營會。整個營區容納了二千人的活動，所有營區的工作全由參加者輪值服務。這項名為靈修會的組織，採用軍事管理，遠勝於宗教的約束。參與的講員都是名人，包含各國人士，論題也很廣泛，諸如：培養自信，個人自由的理論、非凡的精神。下午活動安排討論會與欣賞各國音樂舞蹈，晚間則是營火會，同時也是各式各樣的見證活動。

系主任福里德利克同時也是這次營地的主要講員，他變成帕洛克崇拜的對象，除了仿效他的穿著與髮式，更重要的是，帕洛克在他身上找到了新的理想，那就是追逐玄妙的神奇，於是，帕洛克從此拒絕吃肉。他寫信給查理士，談論營區活動與論題。大哥的回答提醒他：「自由之路沒有捷徑，要想得到身體與精神的自由，必須先贏得誠實。」

一九二九年九月學校開學，帕洛克一心只想挑選一些簡單的課程，他對學校設立先修與必修的制度非常反感，一度想申請其他學校，但後來發現結果都是一樣。他對美國文學與當代文學相當頭大，作文與思考方面更是毫無邏輯。帕洛克的囂張作風被足球隊的同學惡整，被剪去長髮。因為他的多次鬧事，校長更是希望他儘快轉學。

帕洛克每每有了麻煩與苦惱的時候，就會寫信給在紐約學畫的

無題（素描寫作）
1939～40年

大哥查理士，在一九二九年十月二十二日的信中他寫著：「整個學校認為我是從俄國來的無恥叛徒……從去年開始，我參加了一連串的共產黨會議，對於他們的工作變得熟悉。……事實上我和朋友們談過，對於自己這種毫無邏輯的思考相當害怕。」到了次年的一月底，帕洛克又寫給查理士：「我是有點懶和毫不在乎。……我畫的東西看起來缺乏奔放與調和，只是冷酷和死板。」

一九三〇年的美國，各大都市都發生問題。紐約的失業者、無家可歸者、飢餓著排滿長隊，等待救濟。洛杉磯的橋頭先後就有七十九人跳河自殺，多是銀行家、房地產與股票的經紀人。

有時候帕洛克自己也懷疑到底能做什麼？幾乎毫無才華，對什麼事都有興趣，做起來就非常乏味。他對建築很有興趣，卻不想畫圖案；對水彩很有興趣，卻從來沒選這門課，而學校裡沒有油畫課。他覺得雕刻也蠻有意思，可是石頭不聽話，他的手又笨拙，只好停頓。兄弟們希望帕洛克能夠展示一些學校的作品，但他實在是一件也拿不出來。

第二年春季班開學後，帕洛克與同學到市區去搜尋一些廉價的畫冊和過期的藝術雜誌，同時參觀博物館：此時正在展示畢卡索、馬諦斯和一些立體派畫家的傑作，他看得很認真，拿出小本子又記又畫，似乎是看對了眼。

六月中，查理士與法蘭克駕著他們的老爺車從紐約回來，他們一直待到九月初，他們告訴帕洛克：「如果你真想當畫家，那麼紐約是唯一的地方。」

於是在一九三〇年九月，兄弟三人，由查理士開車走北邊路線，經過猶它州、懷俄明州、那不拉斯卡州、密蘇里州，順著四十號公路到達紐約。

這時候紐約市內一〇二層的帝國大廈仍未完工，整個街頭有二萬多部計程車，每天有七百萬人搭乘地鐵，凡是有野心的人都來到了這美國第一大城—紐約—一展拳腳。初到紐約的帕洛克睡在沙發，三餐由查理士女朋友伊麗莎白準備好。查理士並帶領他參觀與瞭解紐約市，身為長子的查理士變成了身兼父職的任務，兩個人隨時都在一起。

誕生　1941 年　油畫
116.4 × 55.1cm
倫敦泰德美術館藏

入學「藝術學生聯盟」

　　帕洛克沒有任何的技藝與本領，完全仰賴查理士提供食宿與開銷。這位長兄必須做兩份差事來養家；一是電影說明書的插圖設計，一是在學校兼差當美術老師。九月中，查理士為帕洛克在附近租了一個房間，帕洛克因而搬離了查理士的公寓。九月底，帕洛克開始正式在「藝術學生聯盟」(Art Student League)上課。

　　這所學校相當自由，沒有人監視學生的行為，也毋需穿制服，課程任意選擇，更沒有必修課，甚至連學期、年級都不分，也沒有出席記錄，只需要按月繳學費，每種課程也沒時間設定，學生一直選同一門課，也沒關係。這是一所僅由師生十二人共同組成的學府，卻聘請了當時紐約最有名的藝術家執教。

　　像這麼不講究結構與組織的學校，正是帕洛克所需要的環境。沒有校規、沒有管理人、沒有導師、沒有任何限制與需求的學校。查理士替他安排一切，選了當時的紅牌畫家班頓(Tom Benton)的課。九月三十日，帕洛克到了五層頂樓的九號畫室。在畫室，通常一般老師不會走近，除非學生要求訂正，但班頓會用鉛筆或炭筆很快去畫輪廓，接著開始傳授一些技巧。並故勵學生：要想畫得好，得多體驗人生。每週十五個小時的課程，大部分時間是在現場畫裸體。

　　班頓重視原則與理念，至於學生畫得怎麼樣，他的興趣不大。他先後向學生介紹了許多歐洲名畫與大師，而帕洛克早期的素描就多半是在模仿葛利哥(El Greco)。班頓希望學生將一幅名畫仔細分析，將人體解剖研究，先畫部分，再組合成整體。所以他的課相當繁重，學生們幾乎連午餐時間都不充裕。

　　查理士過去也是班頓的學生，一向很聽話，因為這層關係，所以班頓委任帕洛克當班級收費人，每個月只要將全班學生的繳費收集，他就免了學費，這樣一來，也減輕查理士的負擔。

　　帕洛克過去沒有良好的基礎訓練，有時候連一些很簡單的線條都畫不好，他的頭腦根本缺少繪圖的邏輯先後觀念；至於談到一些理論的問題，更是摸不著邊。他總是避免人體最難畫的部分，像是

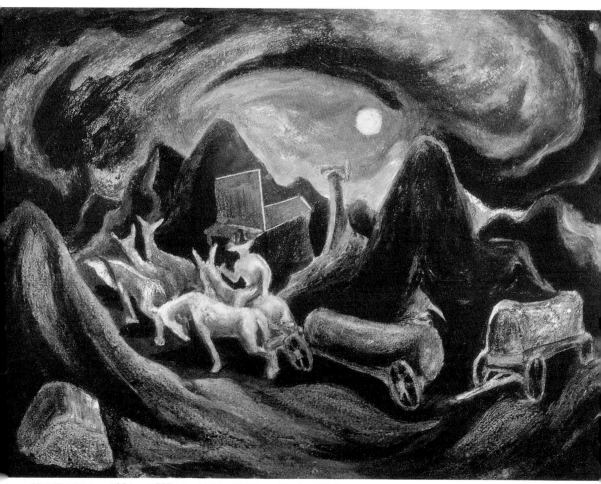

蓬車駛向西方　1934～1935 年　油彩‧纖維板　38.4×52.7cm　華盛頓史密生尼恩機構藏

　　頭部的面貌，全是空的。這也是為什麼帕洛克成名後的畫總是半人半獸的怪物，大概因為他畫不好面部表情吧。

　　帕洛克是很用心的畫，可惜能力有限，功夫還不夠，在他的學畫過程與日子裡，總是在掙扎。有時候氣極了，便擲了鉛筆，跳到椅子上，非常氣餒，一邊叫嚷著「我受夠了！」一邊哭著出畫室。但過了沒多久，他便又回來繼續畫。當時幾乎所有學生都很自豪，認為自己是天才，將來必定是偉大的藝術家。

　　透過班頓的關係，帕洛克在學校餐廳打工，換取三餐。他常穿高跟的馬靴，一副稚嫩的臉孔，總是給予人害羞的模樣，如果發生

不好的事情，他馬上滿臉漲紅。

帕洛克來到紐約快要一年了，但學畫過程還是不如意，常常把畫好的東西砸毀。最後他又回到老路，藉飲酒來逃避現實，藉喝醉好忘掉一切，所有嗜酒者都有無法實現自己理想的苦悶。一旦喝醉，發現有很多朋友都來幫忙，原來在整個學校裡，大家都有不同的買醉理由。帕洛克出現酒吧的次數越來越頻繁已經居冠，加上在紐約買酒很容易，他已經沒有幾個夜晚是清醒的了。

帕洛克雖然學不到家，可是班頓的藝術理論、格式型態與繪畫技巧，深深影響了他往後的發展。帕洛克一幅早期的繪畫〈蓬車駛向西方〉，幾乎就是班頓風格的翻版。師生兩人年齡相隔二十歲，卻有很多相似的地方。兩人年少都愛喝酒，兩個人的家庭都是由母親作主一切。在學畫期間，也都有很多不如意的情況，有的祇是中間過程的稍有不同而已。班頓發揮了超人的智慧，走上事業的巔峰。而帕洛克也找到了實現夢境的方式，結果兩個人都成名了。

微妙的師生關係

查理士可以算是班頓的得意門生。而這時候的帕洛克既沒本事，更無才華。很多同學都奇怪為什麼班頓與帕洛克之間，似乎有一種維繫的旋律，這個微妙的連繫，從帕洛克第一天來學校到車禍死亡，一直非常有節奏地進行著。兩個人性格都有點古怪，班頓個子不高，卻充滿活力，有點像帕洛克爸爸的長相。而帕洛克在學校的表現更是奇特，有時候害羞的靜，有時候行為卻像是火山爆發。

師生們都認為帕洛克能力不足，從一開始他的學習就有困難，理論經驗無一可取，將來絕非可造之材。可是班頓卻想把他「死馬當活馬醫」，每次看他在課堂的那種窘態，他就恨不得幫他畫，因為班頓有過這種痛苦的往事，因此似乎能體會帕洛克的情況，也似乎從帕洛克的身影看到過去的自己，這就是為什麼班頓總想暗助他一把。

班頓根本忽略班上的女生，他認為女人不可能成為畫家，也相當討厭女人，因為他的母親壟斷一切，而帕洛克的媽媽也是一樣；

無題（素描寫作，傑克森速寫簿頁5） 1933〜1938年 鉛筆・畫紙
45.7 × 30.4cm 帕洛克與克萊絲娜基金會收藏

更重要的是，兩個人都有同性戀的潛在傾向。同學在背後總是笑稱
帕洛克是班頓的玩具狗。班頓想做什麼，帕洛克也想做！不管是什
麼理由，幾年後，帕洛克變成班頓的核心份子，兩人如同家人一

般。

　　一九三〇年的秋天，班頓爲學校的社會研究製作第一最主要的壁畫，整幅畫表現三個主題，分成九小塊畫板，爲求逼眞，他親訪各地。班頓邀請帕洛克到他畫室，充當活動的模特兒，並畫了很多他身體的素描，到壁畫成功，到處都有這小子的影子。由於工程浩大，帕洛克與班頓的助手都幫忙上油彩，這時候班頓發現了帕洛克的長處，他對顏色的運用有獨特的見解。

　　當班頓最後定稿畫時，只有他一個人能動畫布，帕洛克在旁觀望，每天工作十幾個小時。這項壁畫經驗，使得帕洛克以後對處理巨幅繪畫，毫不畏懼，並且是越畫越大。當帕洛克看到班頓的那種沒畫好不休息的敬業與專注，更對他以後的繪畫生涯影響深遠。

　　這項壁畫使命拉近了兩人的距離，兩人由嚴肅的師生關係，變成了親密的父子關係。秋天開學後，帕洛克便常去班頓家的公寓。事實上，班頓視學生爲朋友，時常邀請到家晚餐，然後舉行音樂會。班頓吹口琴，師母瑞塔(Rita)彈吉他，其他朋友都帶樂器，或合或唱，相當熱鬧。班頓兒子很喜歡帕洛克，所以也就變成了他的首席保姆。

　　一九三一年六月初，帕洛克去洛杉磯探望母親。回到紐約後，查理士讓他住在畫室，兄弟倆便常一起用餐。開學後，帕洛克選了班頓的「壁畫製作」課程。有同學發現，班頓在家裡給予帕洛克個別教學，幫忙他打正草稿、改變設計與展示技巧。儘管帕洛克不斷地在努力改進，同學們看到帕洛克的繪畫，總覺得缺少「人氣味」。

　　班頓的課堂仍是人體寫生爲主，並且都是裸體，男性、女性模特兒互相交替輪換。當帕洛克成爲班級管理後，安排模特兒時他便改變常態，多半安排一些來自體育館與酒吧的男性模特兒，這些男人像是老虎般健壯結實，完全合乎人體美學的塊狀肌肉。每星期一，他更自己充當模特兒。

　　在暑假裡，班頓爲「惠特尼博物館」的圖書館完成了壁畫「在美國的藝術生活」(The Arts of Life in America)，此時班頓已經被公認爲美國最傑出的壁畫家。尤其是畫中的內容、題材、形式，絕對

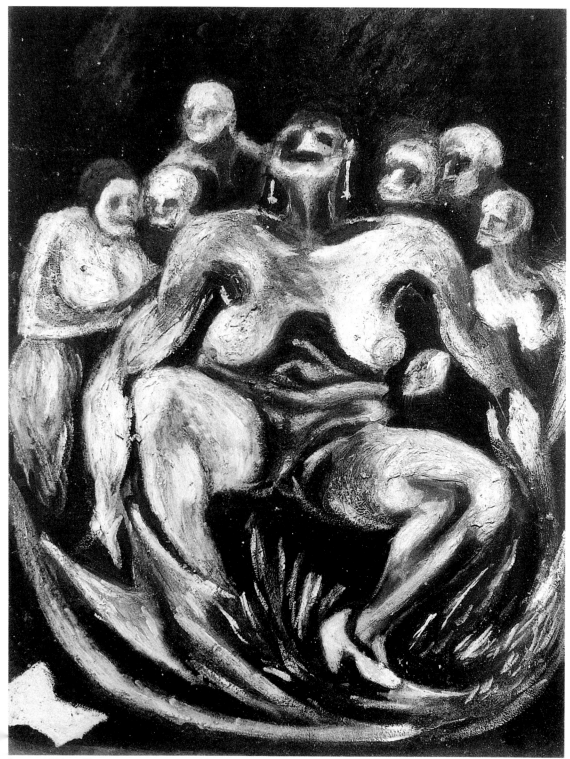

裸婦　1930～33年　油彩・纖維板　35.5 × 26cm　傑哈德・彼德藝廊藏

的美國化，掀起了重視美國藝術的風潮。儘管敵對者大肆批評他的地方主義(Regionalism)是一種「窮人的可憐畫」，可是班頓吸收義大利大師的長處而製作的壁畫，卻造成一股愛鄉的情懷。這時候大部分的抽象畫家都有強烈的政治意識，對現實不滿，不是共產黨員，也是共產黨的同路人，他們恨的直喊：「班頓是骯髒的名字。」

這時候的帕洛克為老師辯護，與班頓站在同一戰線，同時攻擊畢卡索。甚至有人介紹法國印象派的畫法，他也反對著：我們不要受歐洲的影響。他擺出一副隨時備戰的姿態。然而年青人仍然喜愛新潮，崇拜時髦與風尚。

班頓在藝壇如日中天，可是班級人數卻在銳減，一九三○年註冊人數二十九人，到了一九三二年秋天，卻只剩下七人，因為他公開批評抽象畫。

一九三二年底，班頓接到印第安那州政府的任命，為次年的「芝加哥國際博覽會」提供一幅「社會史」(Social History)的壁畫。整個工作耗時八個月，於是他將暫時離校。離去之前，班頓為帕洛克做了妥善安排，讓他變成全職的學生，並且可以在星期六使用製圖室。

一九三四年整個五月和六月，帕洛克去了麻州鱈魚岬(Cape cod)附近的小島—葡萄園(Martha's Vineyard)，班頓的夏季別墅在那裡。他採藍莓、挖蛤蚶、戶外野餐，海邊散步，攀登燈塔，完全已經忘掉了喝酒這回事。班頓家裡沒有收音機、沒有橋牌。早上四點起床，帕洛克過著完全是日出而作，日落而息的生活。班頓雇他整理花園、油漆房子，砍伐木材，過著真正健康的生活。之後班頓曾經寫了一封鼓勵帕洛克的信：「你留在我這裡的一些小張寫生，我覺得非常的好，尤其顏色是那麼的濃烈與美麗。你應該多花點時間在繪畫方面。我太太把你的石版畫框起來，收藏得非常好。」

嘗試石雕的滋味

一九三一年的聖誕夜，帕洛克和同學經過華盛頓廣場時，附近住家都點燈裝飾。他們隨著群眾進了教堂，他一直走到祭壇的供

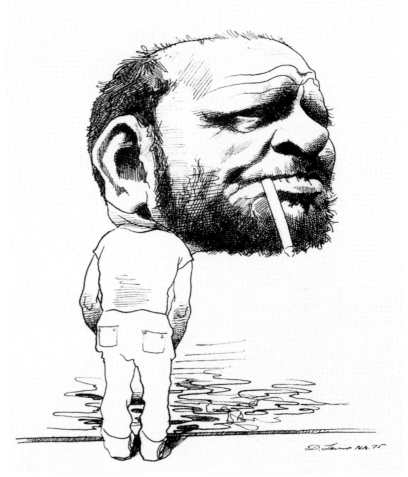

大衛・列文的墨筆畫 〈傑克森・帕洛克〉 1975 年 34.9 × 27.9cm
紐約史密生尼恩機構藏

桌，把所有的蠟燭、十字架、聖餐杯通通弄倒。最後是查理士到警
察局去保他出來，查理士的女友伊麗莎白更是發現他在家裡總是悶
悶不樂與懶惰，不肯合作，有時候這種情緒上的發怒，更轉變為暴
力的傾向，讓一般女孩都怕他。

　　學校裡的每星期六夜晚都有舞會，帕洛克也參加，可是從來不
跳舞。當他清醒的時候，太害羞；當他喝醉時，頭暈目眩像生病。
他大部分時間都在旁邊望著群眾，默默喝著酒，然後離開。

有一次帕洛克在家裡發火，用斧頭亂砍牆上的一幅畫，這是查理士最好的一幅作品，同時已經被人訂購。這回，大哥對帕洛克這樣的行為氣極了，便告訴他自己找地方去住。於是，帕洛克祇好去投奔三哥法蘭克，法蘭克白天在餐館削洋芋，夜晚在哥倫比亞大學的法律圖書館工作，他的房間裡小到只能放一張雙人床與一個櫥櫃，雖然如此，法蘭克仍毫無怨言，儘量地幫他，保護他，四個兄長對帕洛克都是一樣。法蘭克還帶帕洛克到梅西百貨公司，買了一件很好的外套。而大哥查理士也還是幫帕洛克在公寓裡找了一份「門警」的兼差工作。

一九三二年，法蘭克的女朋友馬玲(Marie)開車帶著帕洛克回故鄉加州。他先是住在桑福德的公寓，其他時間則與母親住在一起。

夏天很快地過去，帕洛克度假回來，搬到查理士的新畫室去住，查理士將舊屋重新裝潢，隔成兩個房間。為了省錢，晚餐開始都是點蠟燭過夜。查理士與伊麗莎白住在一起，尚未結婚，帕洛克對這位未來的大嫂有點畏懼，因為她總是利口快舌。

一九三三年一月洛杉磯大地震，父親羅依正好病倒，可憐的父親終生勞累，積勞成疾，從沒享受過好日子。羅依生病高燒始終不退，也進出醫院多次，最後於三月去世。噩耗傳來時是快到中午的時候，三個兄弟聚集在查理士的畫室，讀著母親的電報，同時默禱。由於距離故鄉路途遙遠，加上沒有旅費的錢，所以決定不回去參加葬禮，三兄弟同意合著寫封信回家。羅依葬禮只有在洛杉磯的兩個兒子傑依與桑福德參加，儀式結束後，不到一小時，地震又開始了，不過是幾分鐘的時間，便倒塌了數百棟大樓，其中包括了帕洛克高中曾就讀的手藝學校，頓時也震得瓦礫成堆。

班頓離開後，帕洛克選了約翰‧史隆(John Sloan)的繪畫班，約翰介紹了歐洲的立體派，也非常重視學生臨摹的學習，這正是帕洛克的痛處。但這位老師一點也不同情，學生只好跟著混，已經二年過去，帕洛克的基本畫法卻仍然是「初學者」的程度。

一九三三年二月帕洛克離開了課堂。三月，他放棄了所有的繪畫，轉向雕刻。帕洛克找了一家專教石刻的地方，非常有興致地去切割、雕琢、磨光，他嘗試了一大堆技術，都未完成，碰到最難的

自畫像　1931〜1935（？）年　18.4×13.3cm

部分，也只好停工，或是想避過，所以未成品的石頭倒是不少。帕洛克做任何事情，能夠順利通過最好，要不然，也不會想辦法去研究，或是解決，最終都是放棄。常常他想做的都是瞬間的改變，可惜石頭的反應太慢。最後帕洛克總算有了一件四吋高的人像，臉部表情浮現的是個死人，這是羅依的死亡面具。

雕刻老師薛默爾(Ahron Ben-Shmnel)相當有名，是一個具有埃及血統、三十歲的英俊男子。帕洛克很佩服他，眼神中充滿羨慕，自己雕刻技巧不行，當薛默爾的助手卻很勤快。帕洛克從小依賴慣了，沒有獨當一面的勇氣，卻總是需要別人帶領。他變成了老師的私人助理，一邊打雜，一邊學習，所以從基本的做起，薛默爾進而教他怎樣使用工具。

夏天，他跟著薛默爾到了那位於費城東北賓州的家。整個房子四周都是薛默爾的成品，大大小小，各式各樣的石雕，就像是個戶外的一座石雕館。整個夏天，帕洛克當了真正的學徒，做一名工作室的男童。

奇怪的是，當帕洛克回到紐約後，並未繼續雕刻的課程，從此也再不提薛默爾的名字，不知道兩人之間發生了什麼事？

一九三三年的秋天，帕洛克回到了繪畫，偶而在週末會去找雕刻的朋友。當他執筆再畫時，受班頓影響的那濃厚西部色彩竟然不見了，卻出現黑暗和一群死亡的幻想。他從人體解剖的工作場，借了骷髏便對著這些畫起來了。最後畫面出現了一位巨大的「裸婦」圖見43頁(Woman)，背後圍著五個小鬼，旁邊又有一副較大的骷髏臉，每個人的面貌像是活在地獄。這根本不是班頓的格調，卻是帕洛克畫中比較像樣的一張油畫。如果說班頓教帕洛克一些美的概念，那麼那些墨西哥壁畫卻讓他學到醜陋的藝術。

有時候帕洛克會做一些無聊的事。天氣不冷，很早的清晨，他會到馬路上去撒尿，並且留下很長的漏跡，最後還被騎馬巡邏的警察逮到。帕洛克可真錯把紐約當做是西部的荒郊。一九七五年大衛‧列文(David Levine)還以此為一個諷刺的題材，做了一幅墨筆畫，圖見45頁題為「傑克森‧帕洛克：他在做什麼？」

棉花拾者　1935年　油畫　60.9×76.2cm

聯邦藝術計畫

圖見47頁　　　　帕洛克的第一張自畫像是在他二十二歲這一年完成的。看過的
人都覺得畫中的帕洛克只有九歲或十歲，一副自我欺騙、虐待的可
憐模樣，有人還以爲這是他拿著舊照片畫的呢！而事實上，他是對
著鏡子畫。這幅自畫像十足反映了他的心智。

　　　　七月中，查理士與帕洛克駕著福特車，開始了八千哩路的返鄉

旅行。這是帕洛克五年中，第四次的類似長征。他們帶著營帳，留宿樹林，同時備妥一切食品。有時候，他們兩人也會住在教堂或是學校旁的空地。直到快到月底，兄弟兩人才抵達洛杉磯。一九三四年的經濟情況並未好轉，街頭無家可歸者好幾千人。聯邦政府已經開始在想辦法，實施救濟政策。

當查理士和帕洛克回到紐約不久，老四桑福德也在十月份從西部的第一大城洛杉磯來到了東部的第一大城─紐約。從小桑福德與帕洛克是最親密的兄弟，以後的幾年，他是所有兄弟中最盡責、也最愛護帕洛克的，這也讓長久以來照顧帕洛克的查理士鬆了一口氣。

班頓始終在幫帕洛克家的兄弟們，他介紹桑福德與帕洛克到杜威的實驗小學當管理，工作內容是每晚必須要清理五層樓，而且每週要用水洗一次，每人可各得五美元。班頓太太也安排帕洛克去家裡照顧小孩，或是以無名氏身份訂購牛奶送到他們家門口。

班頓太太瑞塔在家裡地下室開闢了一間陶瓷展覽室，同時出售作品。她還請人教授帕洛克製作陶瓷的方法，並上油彩。帕洛克對這項新玩意學得很快，並且很成功。尤其聖誕節的時段，銷售非常理想，帕洛克所繪的碗盤都賣光了。因為如此，他有了很好的進帳。同時他將班頓孩子的玩具船放進他的圖畫中，這就是他一九三四年所畫的作品〈湖中的船〉。

圖見9頁

一九三四至次年的冬天，羅斯福總統的新經濟政策開始實施，這項政策幫助了四百萬個家庭與七百萬人，這些人直接得到政府的補助。

桑福德與帕洛克也是這項福利下的受惠者，除了三餐沒有問題，還有餘錢買酒。週末兄弟倆常去酒吧，兩人都喝醉。桑福德醉了會動粗撒野，但總還是沒忘記照顧弟弟，一直回到家，責任才了。朋友都說：「沒有桑福德，帕洛克早就活不成。」桑福德並不想勸止帕洛克喝酒，而帕洛克也從無念頭想斷酒。

一九三五年八月一日，聯邦政府成立了「藝術計畫」（Art Project），這項計畫將輔助畫家大約二十元的週薪，紐約的二百多位藝術家簡直不敢相信這是真的。經過了多年的經濟蕭條，美國藝術

海景　1934 年　油畫　30.4 × 40.6cm　傑哈德‧彼德藝廊藏

世界總算得救。第一張支票的總數是 $21.86，他們的工作多半是清理與修復市區內的銅像與紀念碑。但萬萬想不到只有四個半月的時間，所有基金就全部用光，多達三千七百位的藝術家此時又陷入困境。

　　帕洛克有石刻的經驗，所以參加了聯邦政府的這項救助計畫，他被分派負責紀念碑的修補。每小時 $1.75，這些全是戶外的碑銘，碰到冬天，工作起來更是相當地辛苦，有的碑銘積了數十年的污垢，一時很難清理，做完一個，又分配另一個。

計畫名稱經常在更換，經費來源也不固定，但也總算斷斷續續的苟活。整個六年的計畫，共雇用了二百一十萬的工作人員，耗費了二千萬，同時也包含了表演藝術的項目。以紐約爲例，估計只有二百位眞正從事藝術工作者，但領到補助的卻多達千人，而全國的雇用者幾乎是六千人。

經過研究改進，將藝術家分爲技術不夠熟練、中等、有技術者，與職業專家四等。薪資則依技術的程度來分級。初期目標是要製作壁畫，讓紐約改頭換面。第一年共完成了一千幅壁畫。帕洛克先是在集體創作的壁畫組，之後又轉到畫架組，後者可以在自己的畫室工作，每個月到辦事處去報告工作進度。

參與藝術計畫的工作人員大多是年輕人，大都還在摸索階段，有的剛離開學校，認爲這是一項技術磨練與理論進階的好機會，好像是研究所，因而大部分參與者都很滿意。平均每個人每個月，政府要花六十元在建築工身上，而藝術家卻要一百元。

現在，因爲參與這項計畫，桑福德和帕洛克兄弟兩人有錢了，他們搬到豪華公寓，當然喝酒是免不掉的。

一九三六年，帕洛克被分派一項類似墨西哥壁畫的申請專案。他去訪問了「自然史博物館」。由於是群體合作，所以並沒有壓力。在這一年中他共有三件作品分開展覽，一是在布魯克林博物館的〈打穀者〉，一是在現代畫廊的〈棉花拾者〉，一是福來吉爾畫廊的〈懷俄明州的考第鎭〉，此幅畫作所描繪的就是他的出生地考第鎭；帕洛克利用這一件售出所獲的錢去買了一套西裝。

圖見49頁

墨西哥畫家的旋風

一九三六年二月，墨西哥的革命性壁畫家希蓋洛斯(David Alfaro Siqueiros)來到紐約。這位三十八歲的魅力男子，引起了一陣旋風，大伙一窩蜂地接近他，跟隨他。桑福德在洛杉磯曾經做過他的助手，所以在那年的四月份，便帶著帕洛克去拜訪他的畫室。裡面一群人正忙著畫壁畫，爲著一項五月慶典的展示正在趕工，而這些人都是自願來畫的。

海港與燈塔　1934～1938年　水彩　47 × 58.4cm　芝加哥貝爾翠絲・勘勉・梅爾私人藏

希蓋洛斯的討論會非常吸引人，他的口才與風度增加了言談的份量。他就像是學校的老師，一面講課，一面做實驗。一群跟他一起的工作者宣布：「我們早就聲明畫架的時代已過。」

新材料需要新方法、新技巧去創造想像。一個畫家必須像勞工一樣的去耗體力，所以在希蓋洛斯的工作場就有絹印的設備，他嘗試不同的工具，也喜歡用攝影製作底稿，比較精確。他的顏料是直

接由罐筒倒出流到版面的，這才會有想像不到的圖案型態出現。帕洛克將一塊畫布鋪在地面，也學著他的技巧，將油料滴漏到整個畫面。而希蓋洛斯同時也將五金行的金屬器材應用在畫中。

五月一日是國際勞工節。希蓋洛斯領導著遊行的隊伍，海報、宣傳單是少不掉的，其中共產黨標誌的斧頭與鐮刀，更是看得令人心驚。勞工團體原想爭取權益與福利，卻成為野心者作為政治活動的工具。一時間紐約出動了上千名警察，這場遊行的結果卻是平靜無事。

希蓋洛斯並未離開紐約，他接受私人的委託，維持生計，同時籌款為下一次的政治活動，一直到次年去了西班牙，加入共和軍。希蓋洛斯的短暫逗留，給予帕洛克過去盤旋腦中那不可告人的幻想得到出路，並有了顯現的機會。這並非荒唐之事，一樣是藝術創作，使他大膽的去嘗試，去實驗，認為這才是真正自然的藝術。這些都是一些最基本、最原始的方法與材料。

一九三六年的七月二十五日，在紐約市是個悶熱的星期六。桑福德與過去在洛杉磯的女朋友阿羅伊(Arloie Conaway)結婚。他們相識已有九年的時間。一個星期後，接受班頓的邀請，新婚夫婦與帕洛克一同到班頓的夏日別墅。這也是一次寫生旅行，悠閒而自在，他們儘量走海岸線的路線，兩個星期的假日，讓阿羅伊領略了新英格蘭的不同風味，一切是那麼新鮮。帕洛克也因而畫了〈海景〉與〈海港與燈塔〉兩幅作品。 圖見51、53頁

廿四歲的帕洛克始終沒有女朋友，他沒法與女性獨處，也不知道如何與異性交談。他常常喝酒打發時間，然後開快車出禍。桑福德雖然結婚，照顧弟弟的職責卻依然絲毫不減。有時候帕洛克醉倒在外面，桑福德只好到街頭去找，帕洛克都是在路邊躺著，這情況越來越嚴重，從短暫的消失、演變成了數日不歸。時常回來時又髒又臭，這實在令阿羅伊無法容忍，有時聽到帕洛克的上樓腳步聲，也只好裝著睡。這時桑福德只好起床，幫弟弟擦洗，沖咖啡，等到帕洛克不哭不鬧，安睡了，桑福德才回房入睡。

此時另一位墨西哥的壁畫名家奧羅斯柯(Orozco)為長春藤盟校的達茅斯學院，安裝了大幅壁畫〈現代世界的眾神〉，桑福德和帕洛

喬西‧克萊蒙特‧奧羅斯柯　美國文明史詩話第十二組畫之〈現代世界的眾神〉　1932～1934 年

克兄弟兩人約了另外三位朋友，坐滿一車，遠征到三百哩外北邊的紐漢姆什州，大伙開了五個小時去朝聖。奧羅斯柯這幅〈現代世界的眾神〉的壁畫在圖書館的地下室。畫中四位眾神圍看像是機器人的接生，生出來的不是人類，而是書本，每個都是骷髏臉，晚上看這樣的畫面，還挺怕人的。但帕洛克愛極了這樣的風格，他描繪了整個壁畫輪廓。回到紐約，冬天不去喝酒時，他又重溫畫面，拿出

圖見 32 、35 、41 頁

素描的小本子畫滿骷髏骨架、半人半獸的怪物，以及一些懷孕的女人。

　　正在這個時候，好幾個團體聯合歡送希蓋洛斯去參加西班牙內戰。正當大伙酒醉飯飽，要找貴賓致詞時，希蓋洛斯竟然失蹤了。最後，被發現他跟帕洛克兩人在桌子底下摔角，兩個人互相捏著脖子，四個客人好不容易把他們分開，帕洛克最後由桑福德帶回家。

心理醫師的治療

　　一九三七年一月，桑福德斷定帕洛克有精神病，應該去看心理
醫師，不只是要幫他斷酒，還有他的過去也有問題。年初，查理士
到底特律去當刊物的設計與編輯，他寫信要求桑福德，希望他也能
去參與這項工作。但像目前帕洛克這種情況，桑福德仍十分不放
心，他寫了封謝絕信給查理士，信上寫道：「帕洛克正面臨了最困
難的時候。當然由於喝酒，造成了對他自己和我們的失責。到了這
種地步，很明顯的這個人正需要幫助，他是精神失常。我帶他去看
一位非常有名的精神分析醫生，這位醫生願意幫他尋回自己。你是
知道的，問題是已經到了深根，小時候狗的毛病，要花一段時間才
能除掉。他已經去了六個月，我覺得有些改善，我會不計後果的繼
續照顧，老實講我有點害怕，讓他一個人獨居而沒人催他去檢查。」

　　七月廿一日，帕洛克買了船票，由紐約到位於麻州葡萄園島的
班頓家。他是不告而來，所以清晨的碼頭，沒人接他。而班頓家也
沒電話，他以公用電話通知雜貨店老闆，帶訊給班頓家。帕洛克利
用等待的時間，到了酒店買了瓶麥酒，然後租單車，準備騎十八哩
路。他一面騎、一面喝，看到馬路上的女孩就去追，最後酒精發酵
了，他從單車上摔下來，臉部著地，被警察逮捕，罪名是「醉酒而
擾亂治安」，罰款由班頓代付，以後的三個禮拜，帕洛克做了乖孩
子，幫忙做家事，同時也畫一些小作品。

　　由於帕洛克酒後會施暴，一般酒吧見他就怕，根本不敢賣酒給
他。如果帕洛克耍賴，酒吧便找打手趕他，或是報警。他常常是夜
晚出門，快到天亮才回家，也時常在半路上的街頭躺了好幾個小
時。他回到公寓，有時仍然動粗，口中髒話連連，要不是躺在床
上，就是呆坐在椅子，一直等到起身去廚房取食物，才算清醒。可
是往往一到了夜晚，醜劇又重演。這時候的帕洛克畫了一幅〈夜景
與小牛〉的畫，氣勢非凡，是在住進精神病院前的作品。圖見 57 頁

　　十二月初，班頓邀請帕洛克兄弟兩人一起去堪薩斯過聖誕節。
帕洛克先出發，坐了三十八小時的灰狗巴士才到達目的地，他在那
兒待了兩個星期。班頓鼓勵他要多畫，同時也允許他可以在班頓畫

夜景與小牛　1935～1937年　石版畫・噴漆　34.5×46.3cm　紐約現代美術館藏

室創作。帕洛克在這時畫的四張多景，賣了兩張，賣畫所得足夠他
的來回車票。

　　帕洛克對班頓的妻子瑞塔有一種複雜的感情，同時像是母親與
愛人，帕洛克將她視爲理想的意中人，竟然要求瑞塔嫁給他。在瑞
塔好言相勸之後，帕洛克竟跑到班頓面前大吼：「我將會變得比你
更有名！」師母瑞塔只好開車帶他去看醫生。班頓夫婦想好好幫助
眼前這個年青人，最好是離開紐約。

　　快到夏天的時候，班頓邀請了帕洛克參加六個星期的寫生旅
行，準備在五月底出發。可是他的請求被聯邦藝術計畫的辦公室主
管拒絕，原因是因爲帕洛克不假而別太多次，也不按時報到與繳交

火焰　1934～1938年　油畫　52×76.2cm　紐約現代美術館藏

作品。帕洛克氣極了，乾脆失蹤四天，之後才被警察送回家，桑福
德只好直接送他去醫院，醫生初診的結果是「精神分裂」，需要住
院療養。於是，在一九三八年六月十二日，帕洛克一個人住進了紐
約醫院。

　　醫生首先爲帕洛克做了仔細的全身檢查，並歸類病徵爲「慢性
酒精中毒」，再經各科醫生的鑑定，診斷帕洛克有「自殺傾向」。
同時由於他的身份是「自由意志的病人」(Voluntary Patient)，必須再
經其他醫院兩位醫師的複檢，結果認爲帕洛克必須在醫院接受不超
過十二個月的治療，未經醫生同意，不得離開，由地方法官證實。

　　最初的幾個禮拜是加強營養，增多熱量食物。其次是使用「職
業治療法」，讓病人有體能的活動，使手和腦有事可做，免得空想
發呆。再來第二步驟是「道德管理」(Moral Management)，這是一種
對精神病人的最新治療法，讓病人保有私人隱密與乾淨的適應環

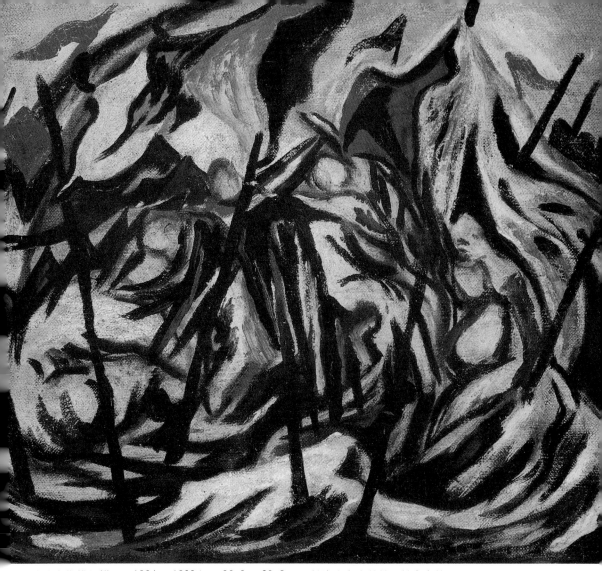

人物與旗幟的構圖　1934～1938年　26.9×29.8cm　帕洛克與克萊絲娜基金會藏

境，寬廣的視野，計劃好的旅遊。這是一項相當費錢的治療方式，
由紐約幾家富豪贊助與推行。醫院在運動設備方面尤其更是齊全，
像是在訓練營。晚間的娛樂，也設想周到。如果是一個正常人，相
信願意待一輩子。

　　帕洛克的主治醫師愛德華・艾倫(Edward Allen)發現帕洛克根本
就怕女人，喜歡畫男性的裸體。到了八月，帕洛克由於在院表現非

常合作，因爲他沒機會碰到酒，也就從無病症發生，於是可以回家
療養，可是至少在六個月內，他仍要與醫院保持聯絡。所有醫生都
認爲帕洛克「聰明而合作」，顯然是個有才氣的畫家，他對工作表
現的熱忱與專心，令人印象深刻。帕洛克總共住院三個半月，在九
月三十日，他簽了保證書「不再喝酒」，醫院便同意讓他離開。

　　一個人的轉變不是突然的，從帕洛克繪畫的過程，我們可以發
現一九三八年是個重要的關鍵時候。從〈火焰〉一圖看得出來已經 圖見 58 頁
是魔鬼纏身。而〈人物與旗幟的構圖〉好像還可以。到了〈全體構 圖見 59、61 頁
圖〉似乎又陷入了重圍。而在一九三七到一九三九年間，帕洛克畫 圖見 62、63 頁
了不少沒頭的人。一九三八到一九四一年間，帕洛克的彩色鉛筆作
品，顏色與輪廓非常明顯，卻很難辨認出在畫些什麼。

　　現年三十五歲的約瑟夫・安德遜(Joseph Henderson)正從歐洲作
了九年的研究回國，他在學校雙主修心理學與藝術。一九三八年秋
天，他由倫敦回美國，正逢帕洛克的第二次病發。他決定接手治療
帕洛克的病，而且想研究他的病徵並把他變成範例。約瑟夫・安德
遜的分析理論，不重過去而在未來，凡是過去的病歷、與病人的醫
生、家屬他並不想知道。帕洛克的問題出在酒精，而他總認爲自己
不如其他兄弟，對於自己的生涯、前途也毫無展望。

　　安德遜以病人的繪畫做爲治療的工具。帕洛克剛開始帶來的
畫，全是些半人半獸的怪物，然後所有塗的顏色，都是主色配上深
黑的輪廓。安德遜發現他的思想、感受、心情、直覺並不平衡。這
是每個人四項個性元素，必須調整在同一地位與等級，否則就會出
現問題。帕洛克畫的任何東西都帶有危機性、反抗性，而且有性別
的錯亂感。他的藝術都有源頭，但全是二手貨，看似創作，其實加
了掩飾。最後醫生還發現，他的材料全是在無意識下的亂畫。更妙
的是，帕洛克有意考驗安德遜，他先畫了一個禮拜的幻想圖，看看
醫生的反應，然後之後的幾個星期又繼續這些怪圖案。

　　想不到這些怪力亂神，竟是十年後安德遜的教學工具，也是帕
洛克成名畫的內容。有些圖案一畫再畫，竟有七次之多，可見在他
心積存之久與影響之深。安德遜認爲必須重建帕洛克思想的功能，
使他達到在生活與藝術雙方面較高層次的目標。

全體構圖 1934～1938 年 油畫 38.1 × 50.8cm 帕洛克與克萊絲娜基金會藏

無題
1939～1940 年
粉蠟筆‧鉛筆‧灰
色畫紙
31.1 × 47.6cm
麻州菲利與大衛‧
艾德生收藏

無題（素描習作） 1937～1939 年　彩色鉛筆畫
45.7×30.5cm　紐約大都會美術館藏

無題（人體軀幹素描習作 16）　1937～1939 年
彩色鉛筆畫　45.7×30.5cm　紐約大都會美術館藏

　　他的精神分裂，造成他的雙重個性。他往往知道怎麼做，卻做
不到。在真實世界裡，帕洛克繼續喝酒，只有喝得大醉，使他醉後
的行為不必負責。而帶帕洛克遠離酒吧則是桑福德的責任。

以畢卡索為榜樣

　　一九三九年四月三十日，「世界博覽會」在紐約的法拉盛區舉
行。這時的美國漸漸擺脫了經濟的恐慌，聯邦政府的救助削減。正
當美國可以穩當健步時，九月一日，卻傳來德軍進犯波蘭的消息。
戰爭雖然殘酷，卻因此為人類帶來另一種接觸。
　　美國開始真正關心歐洲，很多人開始研究歐洲。過去只知道畢

無題（素描習作）　1938～1941年　彩色鉛筆畫　36.2 × 25.4cm　紐約大都會美術館藏

無題（素描習作） 1938～1939 年　鉛筆・蠟筆・畫
紙　35.5 × 25.4cm　帕洛克與克萊絲娜基金會藏

無題（素描寫作，帕洛克速寫簿頁 4 ）
1938～1939 年

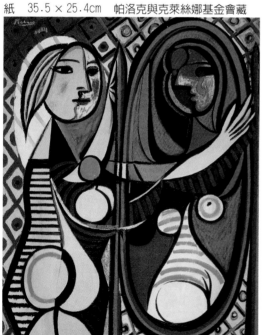

畢卡索　鏡子前的女孩　1932 年　油畫
162.3 × 130.2cm　紐約大都會美術館藏

習作練習　1939～1942 年　鉛筆・墨彩・畫紙
33.3 × 26.5cm　紐約大都會美術館藏

畢卡索
亞維儂的姑娘
1907 年　油畫
243.9 × 233.7cm
紐約現代美術館藏

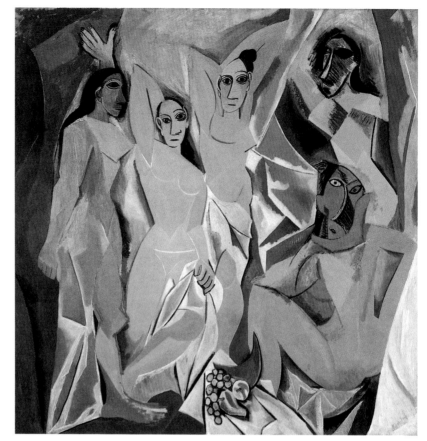

畢卡索　哭泣女人的
頭部素描—格爾尼卡
素描練習　1937 年

卡索了不起，現在才瞭解畢卡索是人類史上最偉大的藝術家，包括過去、現在與未來。很多藝術家認為再怎麼努力，也贏不過他。有人喪氣的說：「畢卡索什麼都做了，我們還有什麼好做。改行吧！」但一些樂觀派的藝術家並不這麼想。他們認為歐戰會使美國在三年內挽救歐洲的傳統。五年內紐約取代巴黎，成為世界藝術中心。十年內會有美國藝術家與畢卡索爭輝。

　　如果說，有人給予帕洛克首瞥英雄的未來，可能幫他實現美夢，這人就是約翰·格萊漢(John Graham)，約翰·格萊漢是白俄出生的波蘭難民，他到了紐約時，註冊「藝術學生聯盟」約翰·史隆的課。他的繪畫能力與社交技巧，使他很快地成為藝術圈名人。他也有一些著作，在一九三九年，約翰·格萊漢已經是四度結婚。

　　格萊漢在自己畫室舉辦星期六的下午茶。當時二十七歲的帕洛克見到這位正好五十歲的能言者，大為傾倒，以後便常去他的公寓拜訪，而格萊漢看到帕洛克的繪畫作品後，也直喊「這是一位不得了的畫家！」格萊漢常常是歐美兩地來往，他的學識與經驗，使得

畢卡索　格爾尼卡習作
鉛筆、膠彩畫、木板
60 × 73cm　1937年
馬德里現代美術館藏

人・牛・鳥　1938～1941年　油畫

公寓裡總是高朋滿座。

　　格萊漢介紹非洲藝術，在他寫的《系統與論證》(System and Dialectics)中說：「自然的模仿、技巧、或訓練，與藝術是毫無關係的」，「不需要技巧的完備與高雅，一樣可以創造藝術」。這些話聽在帕洛克耳裡眞是空谷傳音，他決定去追尋眞正個人的想像。

　　一九三九年爲了籌募基金，救助西班牙內戰的難民，紐約舉辦了「畢卡索代表作展覽」。帕洛克帶了本子去臨摹，更是意猶未盡地參觀多次。十一月，紐約現代美術館舉辦了「畢卡索回顧展」，

裸身男子
1938～1941 年
油彩・三合板
127 × 60.9cm
私人藏

頭的描繪　1938～1941年　油畫　40.6×40cm　帕洛克與克萊絲娜基金會藏

格萊漢最推崇畢卡索一幅〈鏡子前的女孩〉，帕洛克則認為〈亞維 圖見 64、65 頁
儂的姑娘〉才是對他一生影響最重要的作品。

　　帕洛克以畢卡索做為學習的榜樣，把他的畫依照傳統的畫法，
描繪打稿，這是多年來少有的事。同時畢卡索的〈裸睡〉和〈斜倚
的女人〉也都在帕洛克的畫布裡，以另一種形式復活。而許多動
物：雞群、馬匹、公牛也在帕洛克的畫裡到處出現，有時甚至替換
人類的身體。尤其是公牛，畢卡索畫中視為寵物的公牛，帕洛克也
不怠慢，把真的和幻想的全部出閘。由於帕洛克的基礎不夠紮實，
技巧也不成熟，都畫成銳利的鳥，粗暴的馬、脅迫的牛，他自己認
為畫得跟這位畫聖一樣，而他的畫中充滿恐怖、仇恨與報復。題材
可以從非洲、埃及、印第安、墨西哥而來，如他的一幅像是埃及象
形畫的作品，然而畫筆都是需要真正有才華與能力的畫家縱橫自
如，才能顯出藝術的真諦！

　　帕洛克雖然常去格萊漢的住處，卻不是他討論會的核心人物。
因為他在藝術方面的知識不夠，口才不行，又不讀書。於是他以參
觀博物館與美術館來做補強。帕洛克也去「自然史博物館」，因為
他想觀察動物的型態。

　　有人懷疑帕洛克對藝術到底懂得多少？他承認很少讀書，所謂
分析、理論、派別，跟他都沒關係，可是他的想像力都是超乎常
人，像是他的一幅〈面具偽裝的影像〉的畫。照桑福德看來，帕洛 圖見 11 頁
克目前的表現不錯，至少他有一種舊激情與新自信混合的衝動。就
像他的另一幅畫中這位〈裸身男子〉那缺了腦袋的體態。頂多是再 圖見 68 頁
畫個〈橘色的頭部〉，還有那甚至不知道是那種生物的〈頭的描繪〉 圖見 69、71 頁
作品。

　　一九四○年五月，安德遜醫生碰到了帕洛克，發現藥方生效，
不知道天才是否會在他的預期下產生。下一步，安德遜這才開始訊
問病人的過去和家庭經驗。他同時發現帕洛克喜歡和年紀大的女人
交往，渴望得到鼓勵與保護。九月，安德遜調往舊金山，帕洛克送
了一幅樹膠水彩畫作為紀念。安德遜安排了同學懷歐莉(Violet Staub
de Laszlo)女醫生繼續為帕洛克進行這項治療，一週兩次，一直到次
年。

橘色的頭部
1938～1941 年　油畫
47.6 × 40cm
帕洛克與克萊絲娜基金
會藏

動物與人物　1942年　膠彩與墨筆畫　57.1×76cm　紐約現代美術館藏

　　一九四一年五月，帕洛克要求醫生開張證明，證明他有入營的
資格與自主能力，結果他仍為徵兵辦事處拒絕，因為他已被列入
「精神病患者」。到了夏天，幾乎整個歐洲被納粹占領，而畢卡索是
少數仍待在歐洲都市而不逃亡的藝術家。

　　這時候，聯邦藝術計畫的基金已全部用光。該計畫公佈了統計
成果，共完成二千五百幅壁畫，一萬七千件雕刻，十萬八千幅油
畫，二十四萬幅黑白畫，同時也結束了公眾對該項計畫的批評。

　　十一月格萊漢邀請帕洛克參與「法國與美國畫家聯展」。十二
月，日本攻擊珍珠港，美國直接參戰，開闢了帕洛克國際性藝術世
界的階梯。然後有一天女畫家克萊絲娜(Lee Krasner)出現在他門口。

鳥　1941年　油彩・細沙・畫布　70.4×61.5cm　紐約現代美術館藏

這三件事，對他影響深刻也解救了他，使帕洛克邁向之後的未來。

畫壇女傑克萊絲娜

　　格萊漢的畫展「法國與美國畫家聯展」，克萊絲娜是代表美國畫家的一員，所有美國的藝術家中，只有帕洛克，她是一點也不熟。所以她決定登門拜訪。當她一看到他那像〈魔鏡〉的那些作品，不得不讚嘆說：「天呀！這就是了！」她馬上深深愛上了帕洛克的〈人、牛、鳥〉一畫，尤其是那雙奇妙而有威力的雙手，令她留下了最深刻的印象。帕洛克也樂意找到了一位如新媽媽一樣的伴侶。

　　克萊絲娜是白俄猶太人，出生九個月後就移民美國定居了，她同時也是「藝術學生聯盟」的學生。她長得並不漂亮，可是口才與社交關係，補強了一切，使她成為在藝術界相當活躍的一位女性運動的維護者。

　　「法國與美國畫家聯展」在一九四二年一月二十日揭幕。這個畫展是帕洛克一生中重要的里程碑。他的作品〈鳥〉，和法國最有名的畫家掛在同一間展覽室。一個禮拜後，帕洛克過了三十歲的生日，從此他和克萊絲娜兩人在一起。克萊絲娜就像是老師，帕洛克是她的笨學生。他差不多夜晚都留在她的畫室，最後，帕洛克更搬過去住。這是他的兄弟第一次擺脫「共居的責任」。

　　史黛拉寫信給兒子，表示要來紐約。帕洛克在前一夜失蹤，而且酒醉倒臥街頭，被人送到醫院，由警方通知桑福德。克萊絲娜一點也不清楚他們母子雙方過去的情況。在史黛拉停留紐約的三個月中，這對母子兩人從無一夜是待在同個房頂下。到了八月，史黛拉只好投靠搬到康州的桑福德，此時桑福德同時也結束了六年照顧帕洛克的責任。

　　克萊絲娜搬進了桑福德原來的公寓。她變成了帕洛克的廚師、經紀人、代言者，往往忙得只好暫時放棄繪畫，在以後三年，克萊絲娜沒有畫過一張圖，全部時間用在栽培帕洛克。她曾經上書羅斯福總統，希望將藝術計畫的權責，由中央轉向地方，減輕負擔，使

圖見 33、67 頁

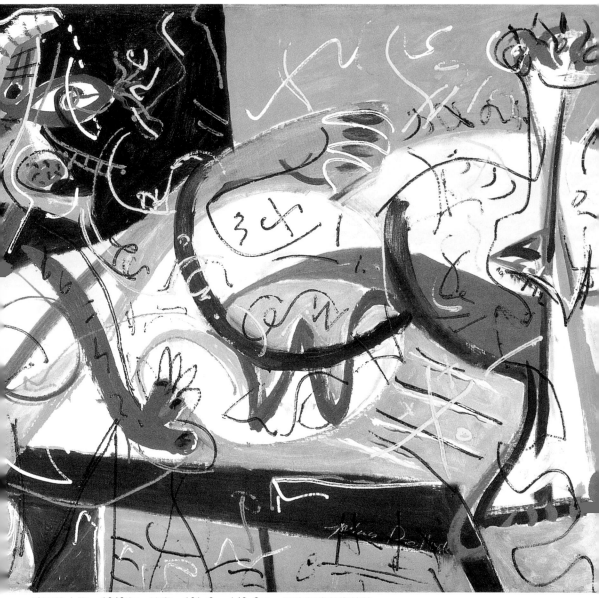

速記的人物　1942年　油畫　101.6×142.2cm　紐約現代美術館藏

得藝術家繼續得以生存。

　　克萊絲娜很有辦法，她得到國防部的資助，變成「戰爭服務計畫」的策劃人。她必須設計十九家百貨公司的櫥窗，展示與戰爭有關的訓練課程，讓當地的高中與大學願意接受。克萊絲娜也擁有人

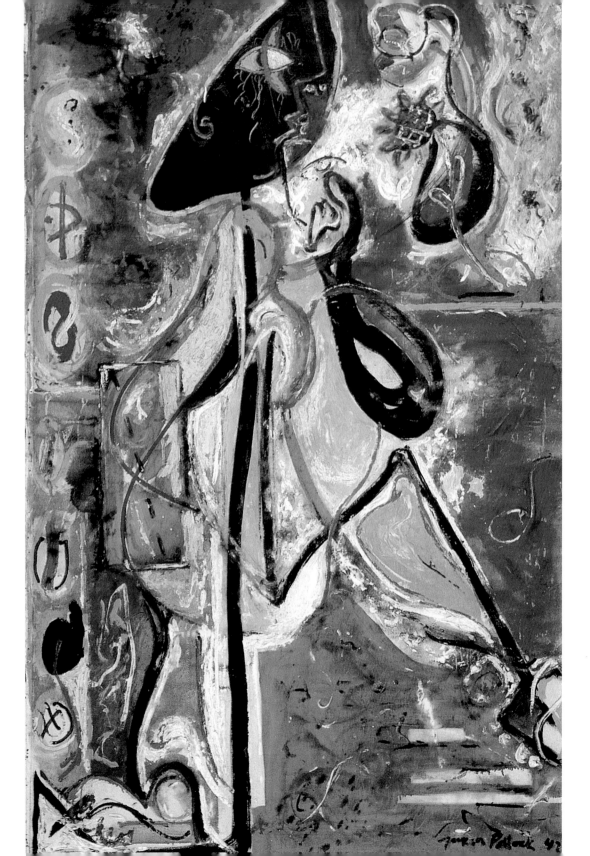

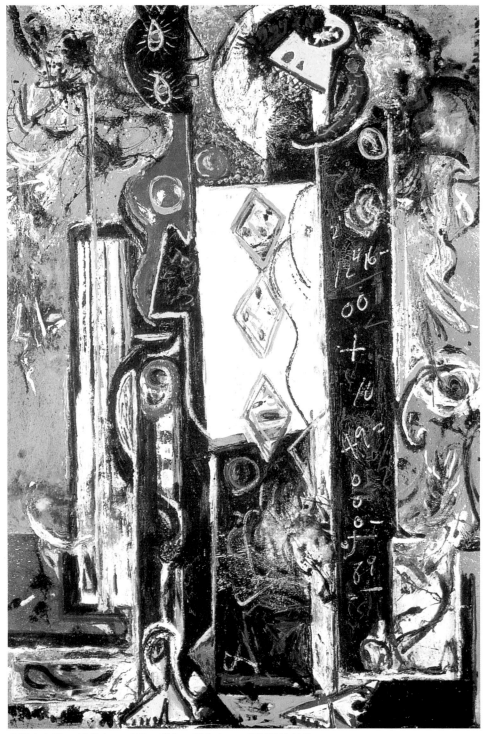

男性與女性　1942年　油畫　186×124.4cm　費城美術館藏
月亮女子　1942年　油畫　175.2×109.2cm　威尼斯古根漢收藏（左頁圖）

事任用權，當然她聘了帕洛克當助手，任期從四月到九月。在帕洛克的畫中，都把女性當做是難民。而他正是克萊絲娜的難民。

漸漸地，克萊絲娜變成了帕洛克的總代理人，有人懷疑她是帕洛克的天使，還是巫婆？帕洛克所有一切都要透過克萊絲娜。而她認定帕洛克的才華，只要待以時日，必有收穫，而終變成徹底的現代與抽象的畫家。可是他們兩人之間，從來不討論藝術。她驚訝於帕洛克繪畫能力的來源，有時候帕洛克在一個晚上可以完成別人一個月的工作量。當你看到他畫的〈動物與人物〉時，感覺又像是兒童畫。

克萊絲娜給與帕洛克過去他母親史黛拉不曾有的，像是全然的投入，克萊絲娜凡事以他為優先，其他人全不重要，滿足他的情慾。至於在作品方面，也不必講大道理，他是既聽不懂，也聽不進去，她只要告訴帕洛克，那裡好，那裡要改進，雖然這些意見僅供參考，但事實上帕洛克都照她的話在做。克萊絲娜讓帕洛克快樂地生活與工作，並引導他全心全力在繪畫上。有人說，如果沒有這位女生，帕洛克再大的本事與天才，也不會有以後獨霸畫壇的機會。

一九四二年的最後三個月，帕洛克完成了三張作品，在〈速記的人物〉裡，畫面中有一位醜怪的女性坐在長桌旁，旁邊又有一位瘦弱的男性。女性的胸部不再似巨盆般空洞、尖形，而是充實、月形、飽滿。他已經從史黛拉轉向克萊絲娜，圖中的人物形象加上伶牙利舌、昆蟲眼，一些圖案表現比較清晰，可是人物卻更顯抽象。

帕洛克更明顯直接對克萊絲娜的感謝是在〈月亮女子〉一畫中，女性的臉頰與月形的頭顱，沒有了冷眼與伶牙，一隻手放在嘴裡表示心領，而另一隻手則握著一把鮮花。帕洛克從左上角開始連續畫著藍色橢圓月形，每個特殊的設計，表示鑽石與珠寶。

第一次將強烈的性別意識顯現在畫中的是他的一幅〈男性與女性〉，畫中以立體形象表現臉面，右邊是女性，畫了不少數字，粉

油彩傾流的構圖 II　1943 年　油畫　63.8×56.1cm
華盛頓史密生尼恩機構收藏

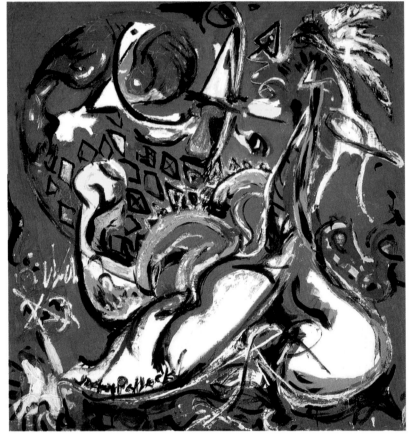

月亮女子裁剪圓圈　1943年　油畫　106.6×101.6cm　龐畢度現代國家美術館藏

紅皮膚與曲線美的胸部。左邊是男性，結實的胸膛與長形的生殖
器。這幅畫已經變成帕洛克的註冊商標，在他對媒體的解說中：
「我是男性，也是女性，我的靈魂和精神，包含了兩者的成分，就像
畫中主動和被動本質的顯現。」

　　一九四二年十二月，羅斯福總統榮耀的宣稱：藝術計畫劃上完
美的句點。這些所謂的藝術品如何處理呢？兩年後，這些在藝術計
畫中完成的藝術品在二手貨店裡拍賣，每磅四分，畫布成堆的捆著
賣，二十五美元便可以買到壁畫。

　　克萊絲娜成績表現不錯，於是馬上又有了新任務。這次是爲海
軍設計海報，招募從軍，預備張貼在各地的募兵站。這次包括了帕
洛克在內一共有五人的小組參與製作。畫面很少用文字，避免戰爭

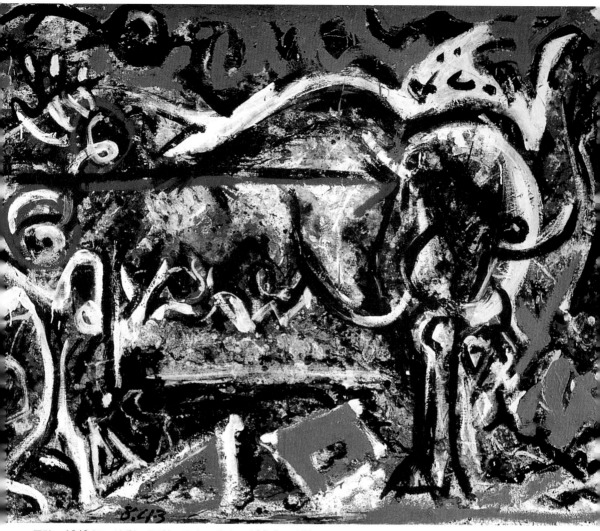

母狼　1943年　油彩・膠彩・石膏・畫布　106.3×170.1cm　紐約現代美術館藏

的宣傳，使得海報看起來生動，吸引人而想知道內容。她同時也在
「紐約貿易學校」接受機械製圖的課程。

與古根漢簽訂合同

戰爭期間，各項生產都有管制，藝術供應品也跟著上漲。整個
紐約市，沒有一個畫家能光靠賣畫過活。當時統計整個現代藝術的

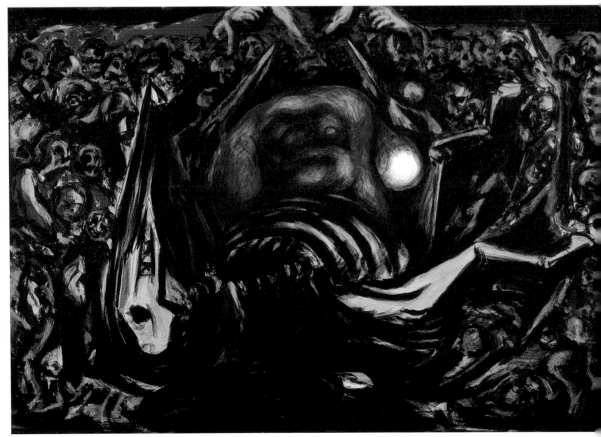

光禿的女人與骷髏群　1938～1941年　油彩‧纖維板　50.8 × 60.9cm　帕洛克與克萊絲娜基金會藏

市場，全年只有五十萬，一百五十位藝術家，年薪平均是二千美
元。而把持藝術市場的畫廊主人，也就能主宰藝術工作者，其中最
有名的就是佩姬‧古根漢(Peggy Guggenheim)。

　　班哲明‧古根漢(Benjamin Guggenheim)每年都前去歐洲，他在
一九一二年著名的「達鐵尼號」遇難中喪生。而他的女兒佩姬開始
了一生對藝術品的蒐尋，佩姬的丈夫之後又在手術中喪生，從此她
傾心藝術，喜好古典的大師作品。她在倫敦開的第一家畫廊，因為
好幾年的虧本經營，最後決定關閉，而有意轉向辦博物館。她設定
任何單幅畫，不得超過一萬元，而且也常常直接從畫家朋友處購買
畫作，因為往往價錢可少一千元，佩姬像他父親一樣，既慷慨又小
氣，這就是她的個人生活。可是之後戰爭的爆發又打消了她開博物

赤身的男人與尖刀
1938～1941年　油畫
127 × 91.4cm
倫敦泰德美術館藏
（右頁圖）

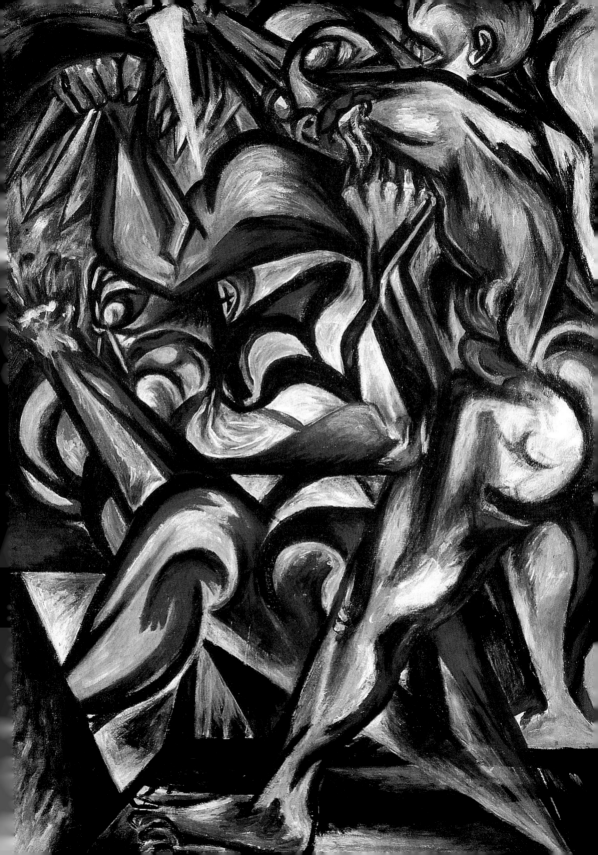

館的念頭，一顆炸彈就可能全部結束辛苦經營的一切。於是，佩姬最後決定打包收藏，運回紐約。

佩姬在紐約找到了一家雜貨店，加以重新設計。終於她的新畫廊在一九四二年十月二十日開幕，稱之為「本世紀藝廊」(The Art of This Century Gallery)。這個藝廊的開幕不但是她個人的成功，也帶給藝術家新的希望。她的畫廊是新構想的研究實驗室，強調「服務未來代替記錄過去」的經營理念，同時主動去發掘有潛力的新藝術家，並且舉辦繪畫比賽，限定資格，參賽者必須在三十五歲以下，之後決定挑選四十至五十名，由藝術文摘正式對外宣佈。

佩姬的星探鼓勵帕洛克報名，而他提出的作品是〈速記的人物〉。當佩姬第一眼看到這幅畫的反應是「太可怕」。可是第一位先到的評審蒙德利安(Mondrian)看了很久，最後說：「我是試著瞭解，到底這裡發生了什麼？我想這是在美國到目前為止，最有趣的作品，妳一定得看住這傢伙。」這位歐洲大師的話，佩姬那能不信，結果包括帕洛克在內一共三十三位藝術家入圍。當帕洛克聽到蒙德利安選中他，高興得像個小孩。

佩姬的新藝廊開張，所有工作人員全由藝術家充任。而帕洛克在其中擔任的職務是「管理與繪畫的準備」。從中午到下午六點的上班時間，所有木質畫框的修復，都是他的責任。但是帕洛克做了一陣子就開始毫無興趣，最後就在地下室躲著喝酒。

佩姬對帕洛克始終沒有信心，但經過其他從業人員的推薦，決定給他一次機會，幫他舉辦個展，使得他的工作得以順利展開，佩姬與他簽訂合同，每個月付他一百五十美元，到了年底，以賣畫所得來扣除一千八百美元，再加上三分之一的手續費。如果都沒賣出畫作，所有畫就屬於佩姬。而帕洛克同時也為她家的入門大廳，繪畫整面牆的壁畫（9×20呎），這項工作花了六個月才完成。

帕洛克總算能靠自己賺錢了。他非常認真地工作，以整幅黑色為底的畫面相當寬，而夏天的油料味在濕熱的空氣中特別濃厚，那濕透的汗衫和口中的刁煙，就是他作畫的姿態。他不能等油彩乾，所以常常是畫兩張，同時準備三、四張，可以讓參觀者前來觀看。畫布的每一吋都塗了好幾次，像是〈油彩傾流的構圖〉，他先把油

圖見79頁

84

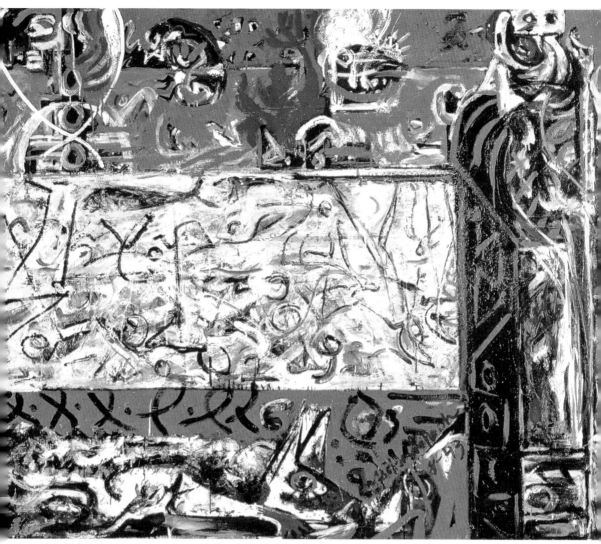

祕密的守護者　1943年　油畫　123.8×191.4cm　舊金山美術館藏

彩很快地敷上，也很快地結束，這樣濃濃的油彩，可以試探出顏色
與形態是否相配。上下左右，隨時可加，全視時間與精力是否暫
停。而下一次很可能同一畫面，再塗一次。有時候同一幅畫，每天
可以出現不同的畫面。

　　帕洛克這七個月的賣力作畫，似乎超過了他前四年的成績。在
〈月亮女子裁剪圓圈〉一圖中，他表現了各種混合的想像力，包括史
黛拉的菜刀和米羅(Miro)抽象藝術的形狀。在另一幅畫〈母狼〉中，

圖見80、81頁

帕洛克原來想畫的是「小牛」。他所繪的東西，從來不會有「標題」，常常都是朋友或訪客爲畫命名，而到了後來，他乾脆以數字代替畫名，省了麻煩，何況到底畫的是什麼，也沒人知道。

　　至於像〈光禿的女人與骷髏群〉的畫作，內容與標題相配，而在另一幅〈赤身的男人與尖刀〉中，男人的肌肉與發亮的白刀也都很清楚，不過看了畫中的內容，眞的是很可怕。藝術所追求的眞善美，在他的畫中似乎難尋！

生平首次的個展

　　帕洛克一九四三年的新作〈祕密的守護者〉是描繪帕洛克一家人的群像，大家圍著餐桌，包括桌底下狗在內。雖然人像畫得比過去更接近實際人臉，但依然難以辨認，只有史黛拉與羅依留著具體的形象，而人物好像以轉換爲圖騰形式出現，所以在這張全家福裡，觀者也似乎找不到帕洛克在那裡。這是他目前創作爲止最大面積的作品（5×7呎）。畫中有線條、有形狀、有顏色，具備了傳統畫的三要素，光線好像是左邊比右邊亮。人物則是左邊一個，三個在右邊，背景也許還有，而中間的人物卻被隱藏，桌子的中央，像是一種怪獸趴在背上，後腿騰空，張嘴大哭。

　　很多帕洛克畫的稱呼是後來加上的，卻也都並非畫中眞意，既然是抽象畫，都是接枝，與畫毫無識別關係，像是〈藍色〉，藍天與藍海的名稱都可以。有的畫作則是畫了一大堆人蛇鬼怪，根本無名，只標了年代，也不知道完成了與否。

　　帕洛克固然忙著作畫，克萊絲娜更是加緊準備工作，應付到訪的客人，尤其是怎麼擺平佩姬，兩個女人明爭暗鬥，又吵又好，彼此當然希望這次畫展能使帕洛克一砲而紅，於是便加緊宣傳。而事實上，這個展覽已經未演先轟動了，首先先招待有潛力的收藏家來看畫，預購作品，像

圖見 82～87 頁

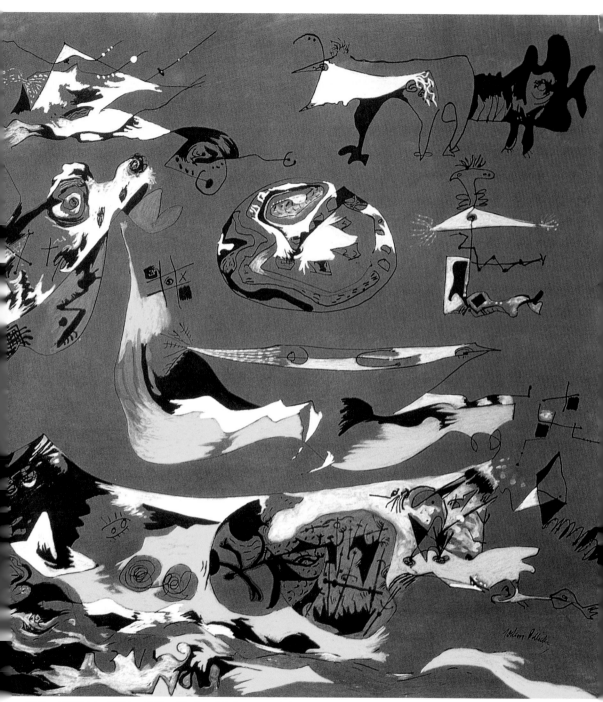

藍色　1943年　膠彩・墨彩　47.6×60.6cm　日本倉敷

是〈魔鏡〉一畫，就已先收預付款五百美元，整個藝術界感覺到好像火山就要爆發了。

　　紐約現代美術館甚至已經開始在議價這位藝術新星帕洛克的畫。有些小畫已有買主。佩姬選了〈燃燒的景致〉一畫。十一月號的《藝術文摘》更是不但刊出宣傳廣告，同時介紹帕洛克，並且預言「這次展覽將改寫現代美國藝術史」。而畫展的目錄更是大肆吹捧帕洛克為難得一見的「天才、實力、希望」，他畫的都是自然現象，像是湖泊、火山、峻嶺、雲彩、風態、星光，沒有一個年輕畫家能有如此深刻的內心表現。 圖見 89 頁

　　三哥法蘭克在展前看過帕洛克的畫。他對這些帕洛克的新作品看得很仔細，同時清楚地想到這位小兄弟已經無路可走（中毒已深）。在一封帕洛克寫給查理士的信中也提到了三哥的這個憂慮。

　　一九四三年十一月八日畫展開幕，一共展出十六幅畫，從最小的標價售二十五美元，到最大的〈祕密的守護者〉七百五十美元。憑佩姬在紐約藝術界的影響力，又是在她畫廊展出，因此不管展出些什麼，能收到她的請帖對許多人來說已是榮耀。

　　帕洛克的這次展出，反對聲浪大部分來自同行，一些人批評著：「這那是繪畫！」而過去在藝術計畫的同事也說：「看了叫人血管要爆炸！」另一個說：「真叫人喪氣！」美國抽象畫家協會主席格里尼(Balcomb Greene)，當他離開會場時說：「我必須離開，這傢伙簡直是病狂，我無法忍受！」

　　十一月中，雜誌出現一些關於他的藝評。《紐約客》稱呼帕洛克是「一件真貨的發現」，並稱讚他的用色鮮濃而大膽，方法成熟，設計流暢。《藝術文摘》說：我們喜歡每一件展品，小件的更可愛，像是〈受傷的動物〉這件作品。對美國民眾來說，他們從來未見如此抽象的繪畫。 圖見 90 頁

　　三個禮拜後，畫展結束，只有一小件墨筆畫是在現場賣出，失望與沮喪避免不了。佩姬催促帕洛克每個月的進度與數量，否則一百五十美元不會白給。於是他在同年中製作了不少小幅的單色簡單圖案，畫作看起來有點像是「符」，帕洛克用了不同顏色的紙來畫。

燃燒的景致　1943 年
油彩・石膏・畫布
91.4 × 72cm
耶魯大學藝廊藏

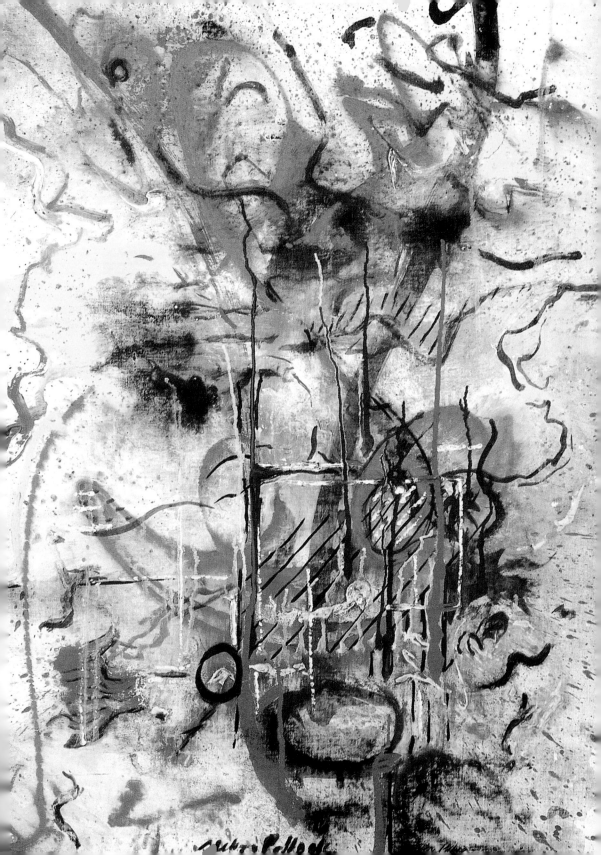

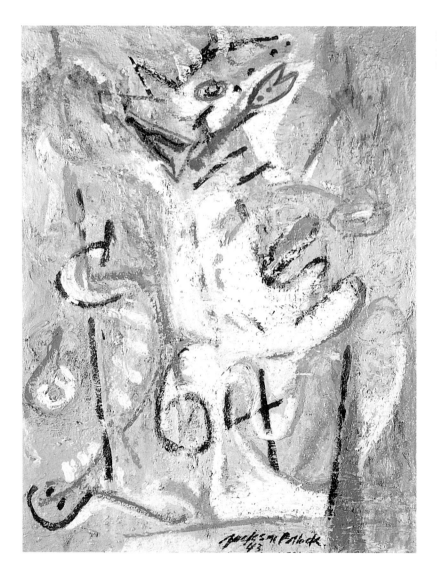

受傷的動物　1943年
油彩・粉彩・畫紙
96.5 × 76.2cm　私人藏

「滴灑法」作畫技巧

　　從一九四四年中期以後，帕洛克開始交了好運。他的個展不斷，其他的畫展也常常邀請他展出畫作。於是，他在此時完成了一些像〈夜音〉與〈哥德式〉的代表作。第二年春天，帕洛克完成了一系列的雕版。他是在一家繪圖學校的畫室裡完成的。這些版畫的重要性是在強調線條的藝術，尤其是在三度空間的線條表現法。

　　在一九四五年的畫展中，他的〈圖騰想像畫〉被《國家雜誌》的

圖見91～95頁

哥德式　1944年
油畫　215.5 × 142.1cm
紐約現代美術館藏
（右頁圖）

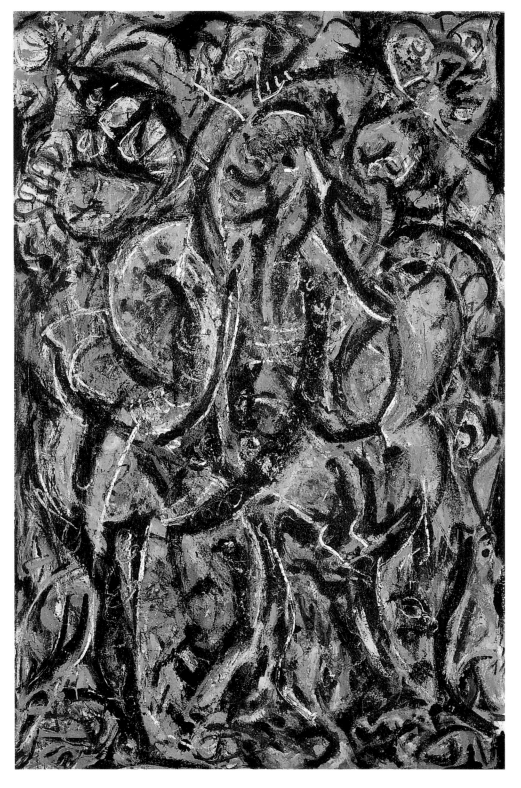

91

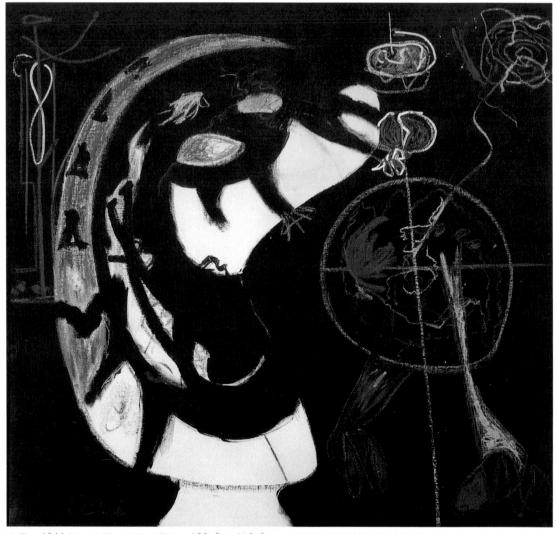

夜音　1944年　油彩‧蠟筆‧畫布　109.2×116.8cm　帕洛克與克萊絲娜基金會藏

畫評稱讚為這一代中最強悍、也是最好的一個畫家,而且一點也不在乎顯示醜陋。《紐約客》竟然推崇帕洛克是繼畢卡索、米羅後,難得一見的畫家:「相信從現在開始,我們看到了真正的美國作品。」帕洛克因此而得意忘形了起來,一位朋友曾經記得他在雪地撒尿,從這頭噴灑到那頭,像是作畫一般,然後帕洛克還說:「我可以尿濺全世界。」

　　帕洛克與克萊絲娜在紐約長島的海灣內,找到了一座十九世紀

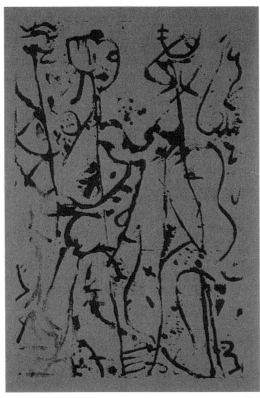

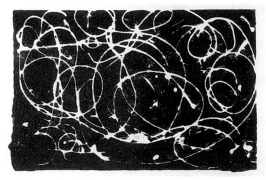

無題（印刷習作系列） 1943年 絹印（黑墨・藍紙）
14 × 21.8cm 紐約現代美術館藏

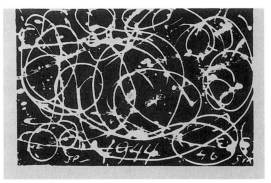

無題（印刷習作系列） 1943～1946年 絹印（黑
墨・紅紙） 21.5 × 14cm 紐約現代美術館藏

無題（印刷習作系列） 1943年 絹印（黑墨・藍紙）
14.1 × 21.5cm 紐約現代美術館藏

的農莊，主人廉價出售，夫婦倆向佩姬借了二千美元，新合同改爲
二年，每月可得固定畫酬三百美元。十五年後，當帕洛克車禍去
世，他成了世界名畫家後，起了法律爭執，四年的官司，佩姬得到
了畫家十二張畫的補贖。

一九四五年十月二十五日，帕洛克與克萊絲娜在她生日的前兩
天正式結爲夫婦。搬入新居的還有帕洛克早期的記事本、寫生簿、
素描冊，什麼樣的材料都有，包括一些未完成的畫品，都是捆得好
好的。這些將來全變成了克萊絲娜的寶藏。

到了年底，帕洛克日夜趕工，將樓上的三間小屋全都改成了畫
室。而他的第三次個展就在明年春天。帕洛克的成績還不錯，有十
九件新作，十一幅是油畫。代表作有〈夜霧〉、〈煩惱的皇后〉。

圖見 96～100 頁

其中〈八個還剩七個〉一作，大家都在猜測是什麼意思，可能是這

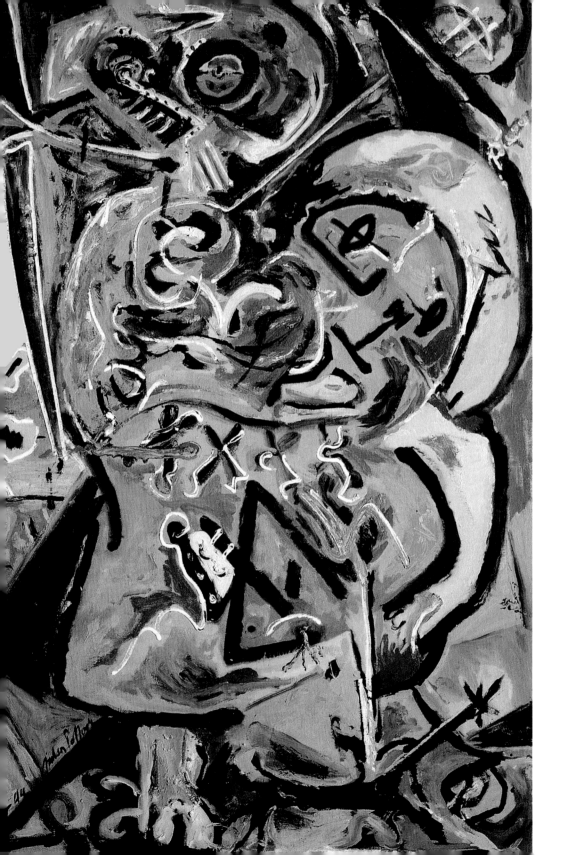

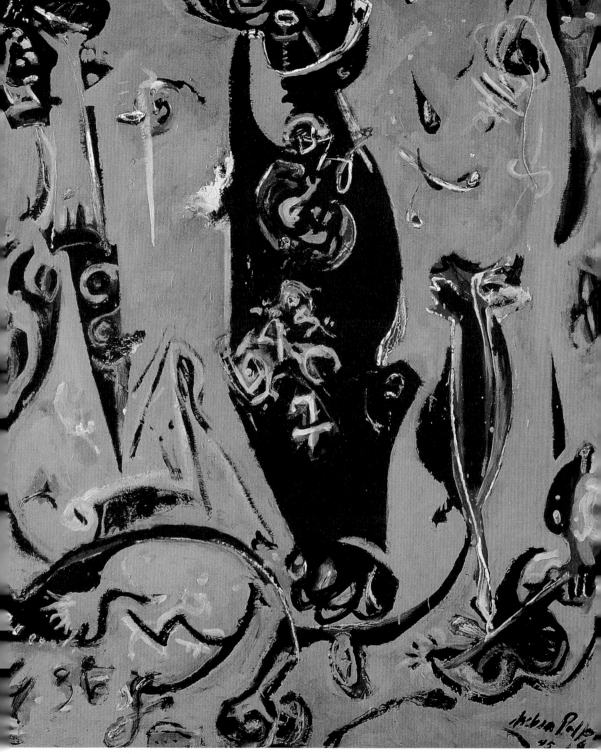

圖騰想像畫之二　1945 年　油畫　182.8 × 152.4cm　坎培拉澳洲國立美術館藏
圖騰想像畫之一　1944 年　油畫　177.8 × 111.7cm　亨利・安德生夫婦收藏（左頁圖）

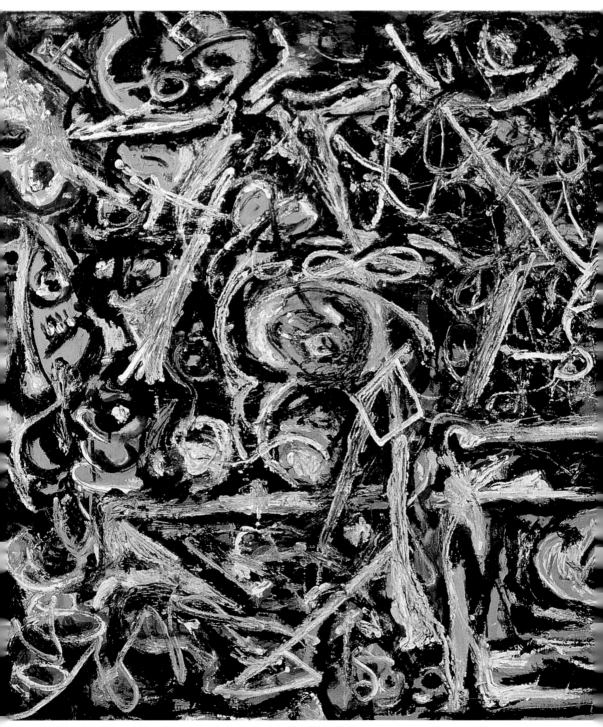

夜霧　1945年　油畫　91.4×187.9cm　佛羅里達州諾頓藝廊藏

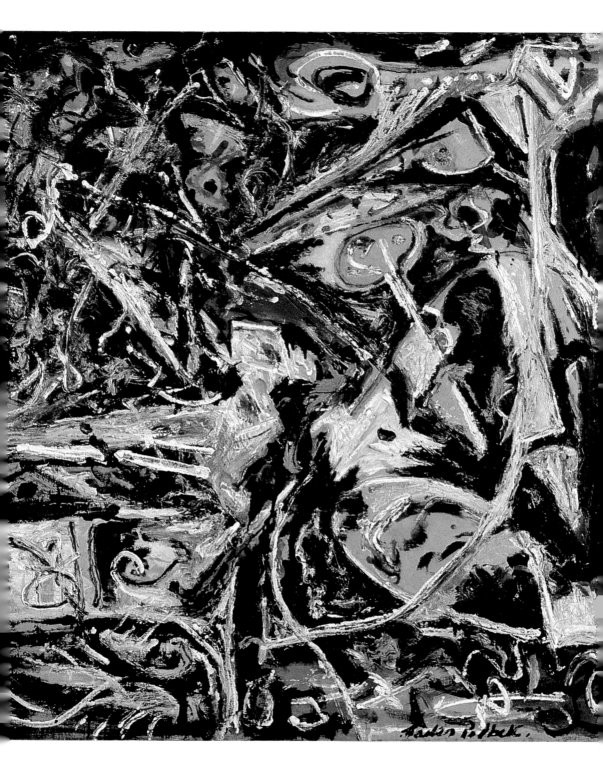

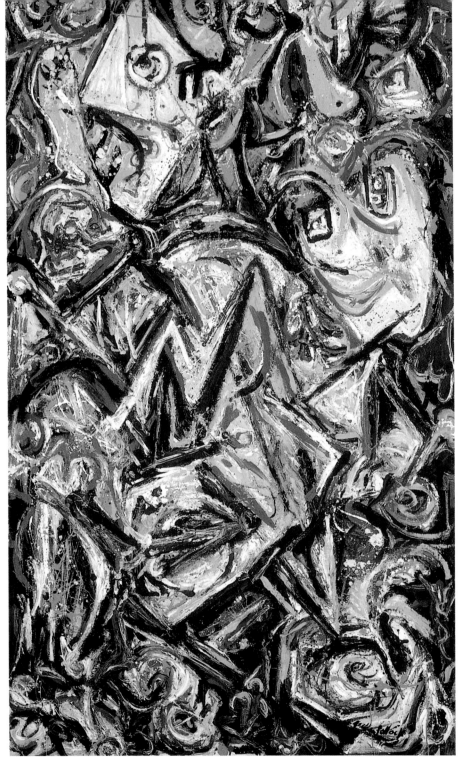

煩惱的皇后　1945 年　油漆・油彩・畫布　188.3 × 110.5cm　波士頓美術館藏
煩惱的皇后（局部）（右頁圖）

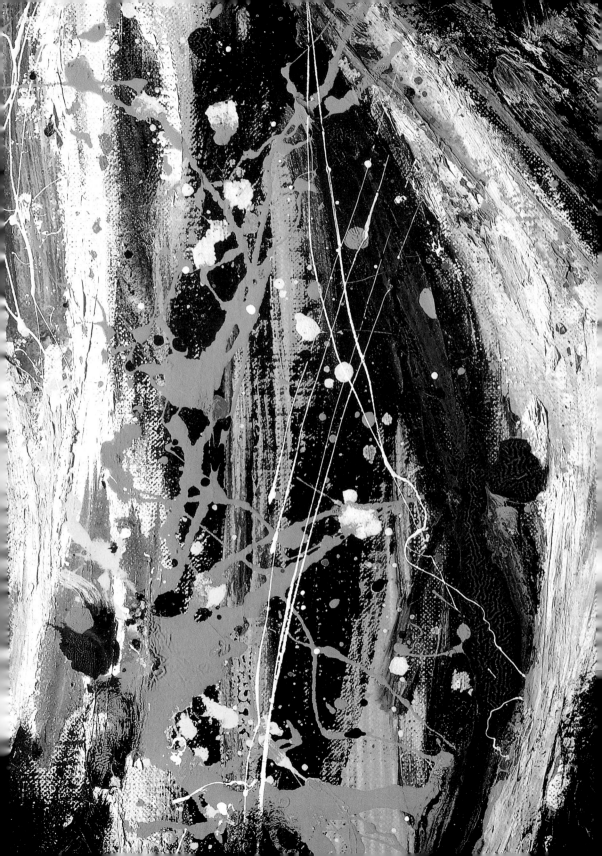

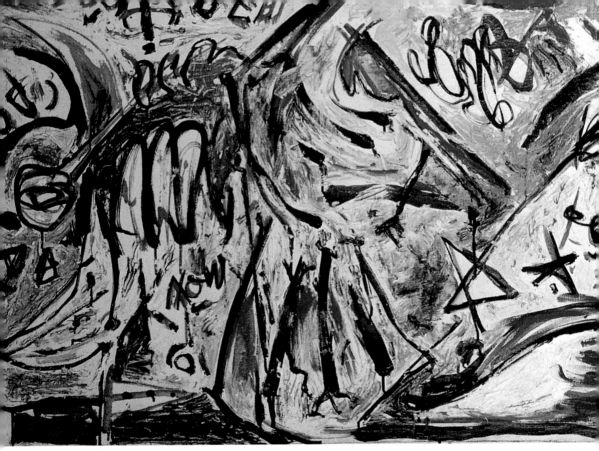

水牛　1946年　油畫　76.5 × 213cm
阿姆斯特丹市立美術館藏

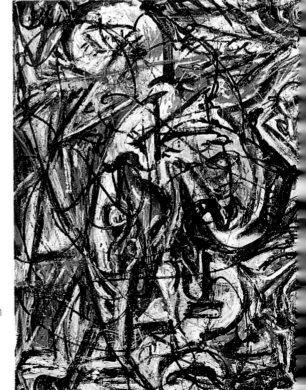

八個還剩七個　1945年　油畫　109.2 × 256.5cm
紐約現代美術館藏

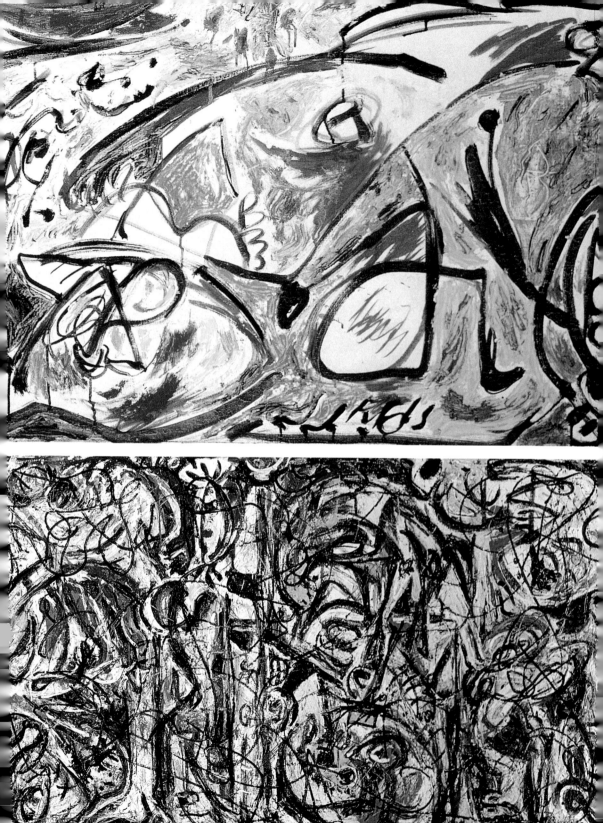

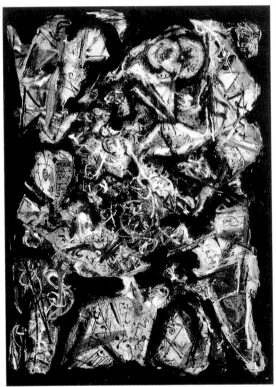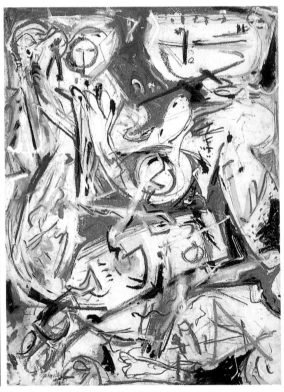

無題　1944年　膠彩・混合媒材・畫紙
79.3 × 58.4cm　多倫多私人藏

無題　1945年　蠟筆・膠彩・墨彩・畫紙
77.7 × 56.9cm　紐約現代美術館藏

樣：全家八個大人，父親已去世。

　　一九四六年夏天，原爲穀倉的畫室，經過整修後，裝了暖爐，有更大的空間可以作畫，內部的作畫也較爲隱密，可以不受外間干擾，而他太太的畫室也就在臥房了。帕洛克的畫很難歸類，或有穩定的進展，完全隨他心情而起伏，所以大作小品難斷，有時候仍會出現一些不可能的內容，像只有年代的〈1946〉作品，也有很好色彩改進，而這三幅畫〈鑰匙〉、〈茶杯〉和〈水牛〉，都是平鋪在地面上完成的。其中〈白天使〉一作看起來像是畢卡索的贗品。

　　一九四六年底帕洛克完成了十五幅新作，展出節目單分成兩大類：一是「草場的聲音(Sounds in the Grass)」系列，共有七幅；另一個則是「阿卡波那(Accabonac Creek)」系列，一共八幅。展出後，又是佳評如潮：「在他藝術的進展邁向更大一步」、「他似乎

圖見 100 ～ 105 頁

茶杯　1946年　油畫
101.6 × 71.1cm
佛萊德・波達收藏
（右頁圖）

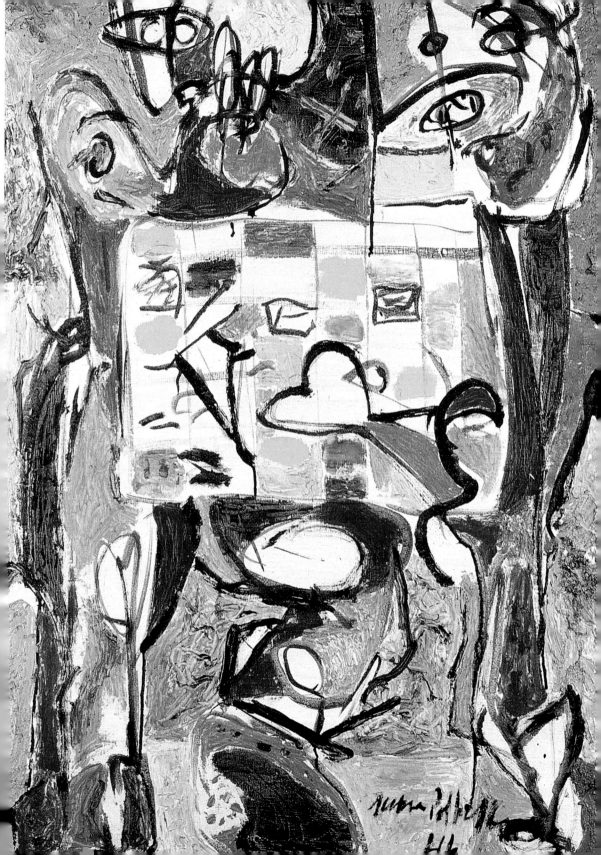

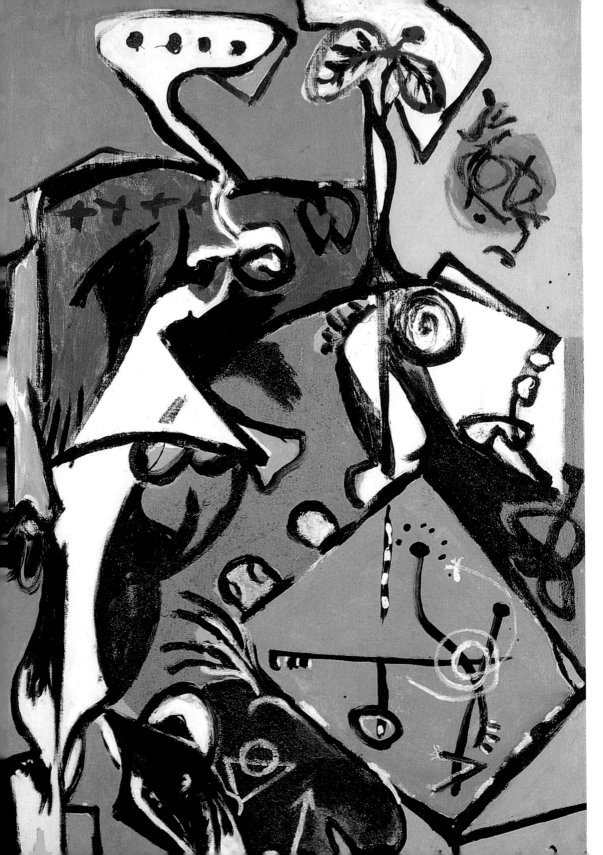

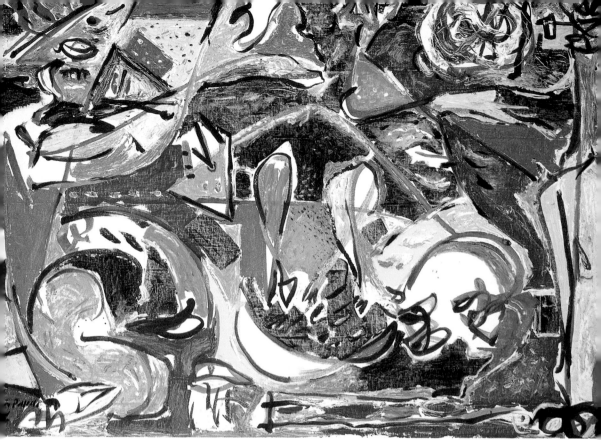

鑰匙　1946年　油畫　149.8×213.3cm　芝加哥藝術機構藏

圖見106～108頁比法國畫家更具多樣性」。這時期帕洛克的畫作，如〈嘎聲噪動〉、〈發光體〉和〈熱氣中四處張望的眼〉三幅畫作都是用調色刀當畫筆，油料直接從管子擠在畫布上。

　　當帕洛克採用「滴灑法」(drip)作畫時，他必須能控制抖灑出來的油彩，避免意外的發生，而這種技巧，全然與傳統的畫法不同，而倒像是人在生氣，或是遇到挫折時，將顏料擲灑在畫布上，這也是為什麼帕洛克要將畫布平放在地面上，遠比掛在牆上來得容易均勻和掌握。這種技巧的應用，配合他的叛逆個性，真是發揮無遺，那痛快的喊叫好像是要把整個繪畫史摧毀，並賦予一個重新開始。這其中同時包含了愛與恨，要攪混了原有的秩序與正常，讓它變得紛亂與不潔。他左手提著油料桶，右手甩著刷子，忽左忽右，一前一後，不停地在畫布的四周滴灑油彩。他是左撇子，更是如虎添

白天使　1946年
油彩‧油漆‧細砂‧
畫布
110.49×75.2cm
貝蒂與史丹利‧史班邦
收藏（左頁圖）

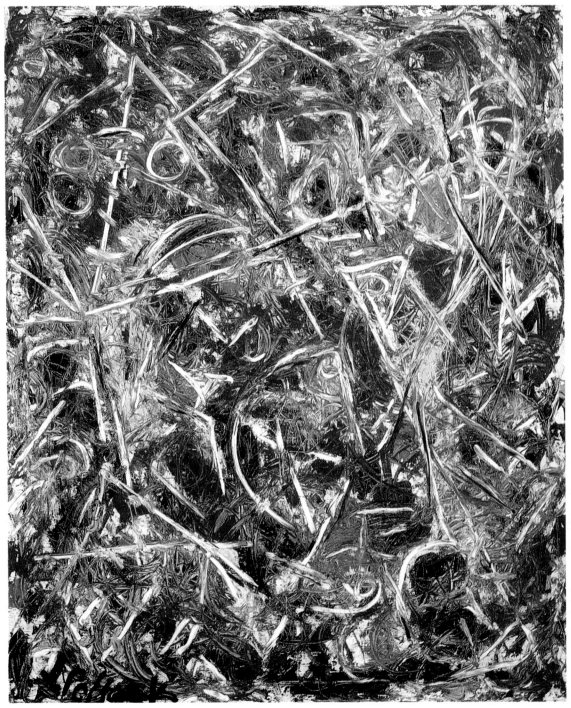

嘎聲噪動　1946年　油畫　135.8×109.8cm　威尼斯佩姬‧古根漢收藏
發光體　1946年　油畫　76.5×61.5cm　紐約現代美術館藏（右頁圖）

帕洛克　1949年
亞諾・紐曼攝影

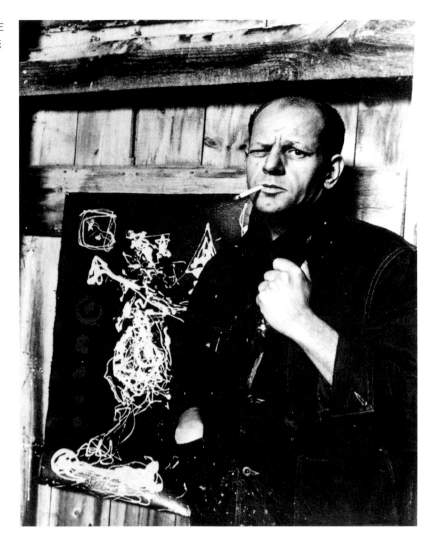

翼。有時候他必須登上扶梯，才看清全畫的中心位置，然後才決定整個畫布的大小。那種動作像一種對藝術史的攻擊，也像是對個人歷史的反擊。

　　帕洛克在一九四六年這一年的幾幅畫都是滴灑而成的，如混沌的〈銀河〉、油料甩得很遠的〈滴灑的映像〉、層層包圍的〈海的變化〉和〈迷惑的森林〉，還有像是星際大戰的〈金星〉、〈彗星〉、〈煉金術〉以及好似夜空發射的〈燐光〉。

　　當帕洛克作畫的時候，自己也不知道在畫什麼，也因而能毫無憂慮地隨時改變，或是抹掉原有的想像。他認為每個畫作有它自己

圖見110～117頁

熱氣中四處張望的眼
1946年　油畫
137.1 × 109.2cm
威尼斯佩姬・古根漢
美術館藏（左頁圖）

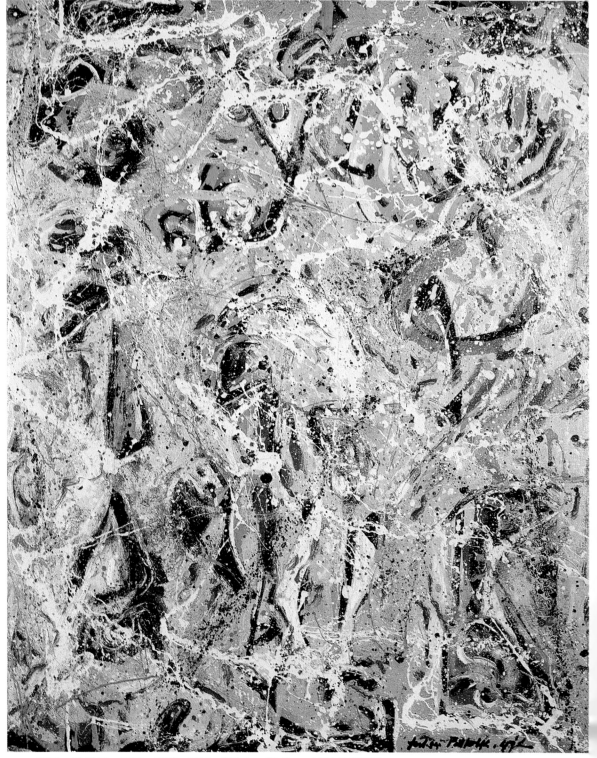

銀河　1947年　油彩・明礬・畫布　110.4×86.3cm　裘林美術館藏
銀河（局部）　1947年　從畫布上可看出帕洛克使用漆彩潑灑的痕跡，以及添加細砂製造的質感。（右頁圖）

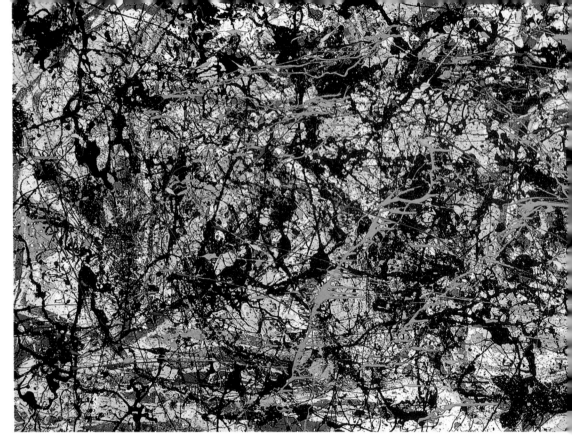

金星　1947 年　油彩・油漆・畫布
104.1 × 266.7㎝
亨利・安德生收藏

金星（局部）　1947 年
油彩・油漆・畫布（右頁下圖）

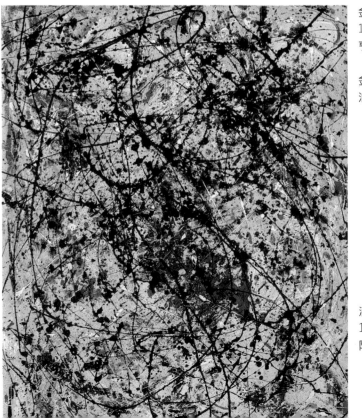

滴灑的映像　1947 年　油畫
111.1 × 92㎝
阿姆斯特丹市立美術館藏

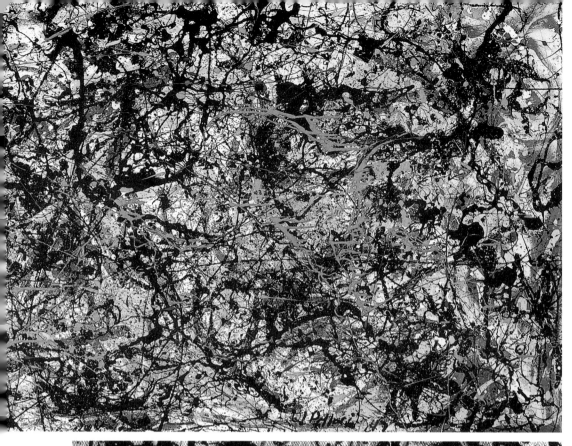

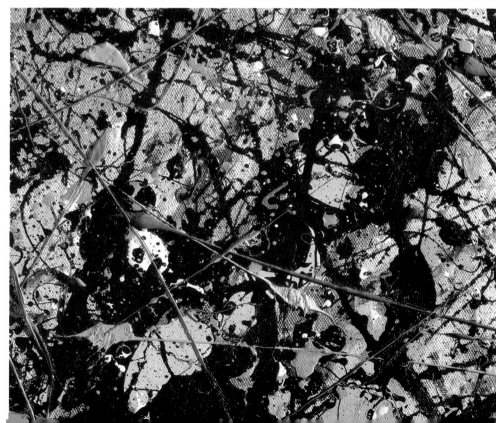

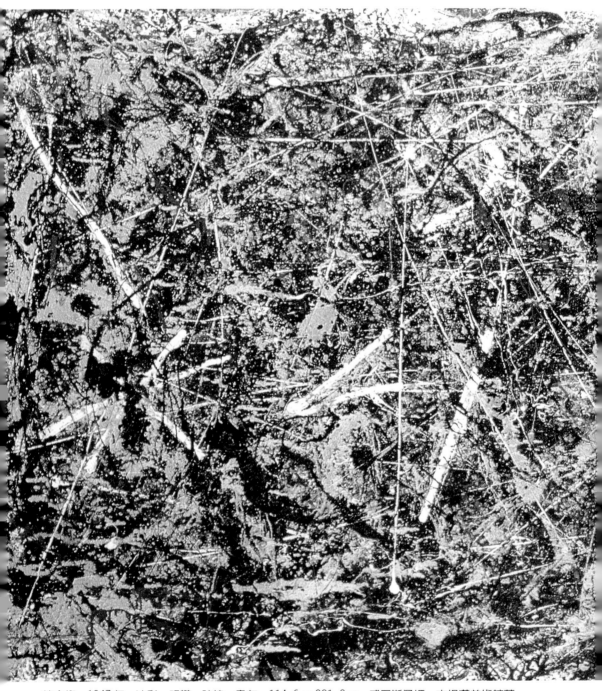

煉金術　1947年　油彩・明礬・弦線・畫布　114.6 × 221.2cm　威尼斯佩姬・古根漢美術館藏

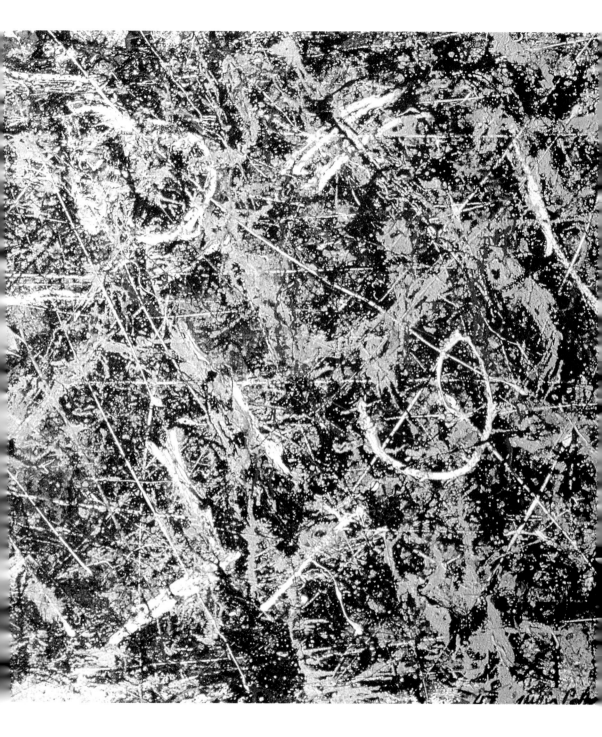

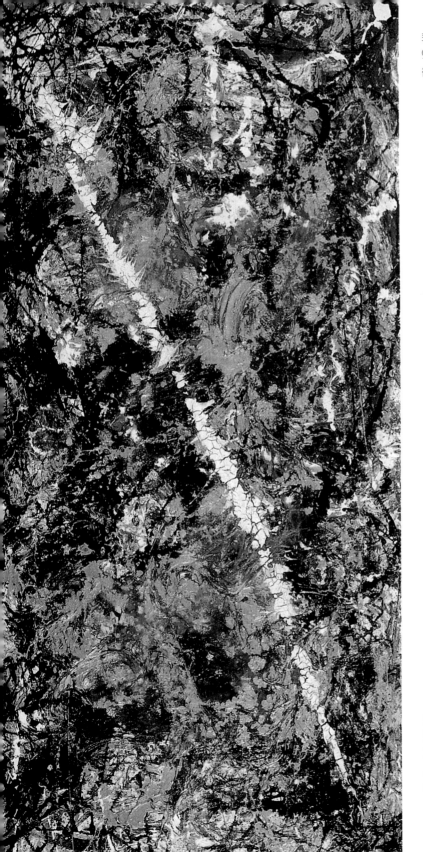

彗星 1947 年　油畫
94.3 × 45.4cm
德國威漢哈克美術館藏

燐光 1947 年
油彩・油漆・明礬・畫布
111.8 × 71.1cm
麻州愛迪生美國藝術畫廊藏
（右頁圖）

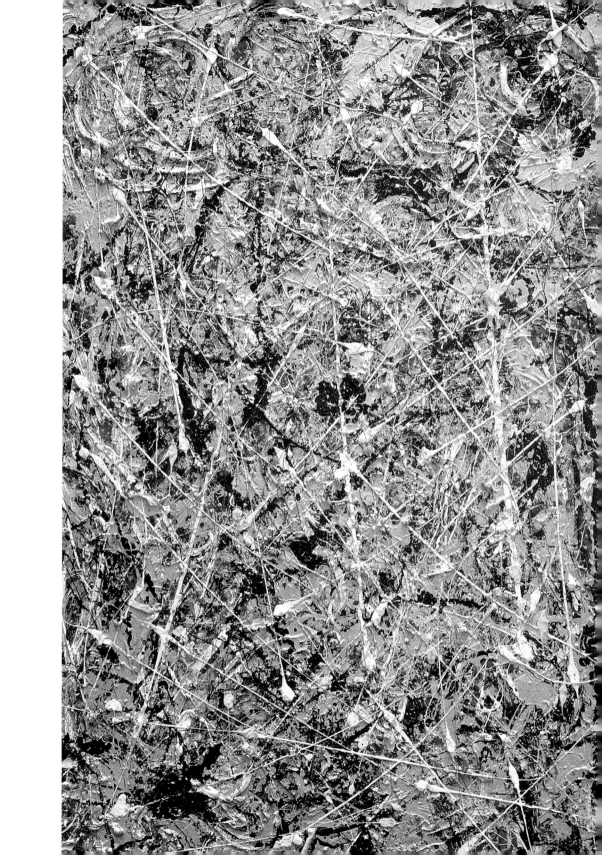

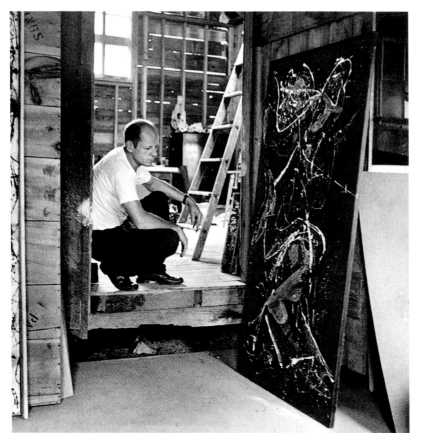

帕洛克與〈木馬〉作品　1948年

的生命，畫家只是幫它完成。因而畫的上下倒置，並非緊要，何時
開始？何時結束？或許畫家自己也不知道。

　　帕洛克隨時想變花樣，以作怪著稱。在一九四八年的幾幅畫，
他加強了黑色油墨的應用，讓黑墨滴，讓它流，也都沒有畫名。再
不然，用了什麼顏色，就以色名為標題。他甚至還以剪貼的方式，
增加新鮮感，或是灑一些晶亮的東西在畫面。

　　少數幸運的人被邀請至現場參觀他當場作畫，真是大開眼界。
帕洛克所用的方法，像是一種自化控制，他讓沾滿油料的刷子，從
空中滴向地面的畫布，很快地用手擺成漩渦打轉，來回的轉圈和蜿
蜒前進，直到油墨全部滴盡，然後又用另外一種顏料，重複這些程
序。油彩和處理的交替，直到地面的畫布已無空間，結果會顯現出

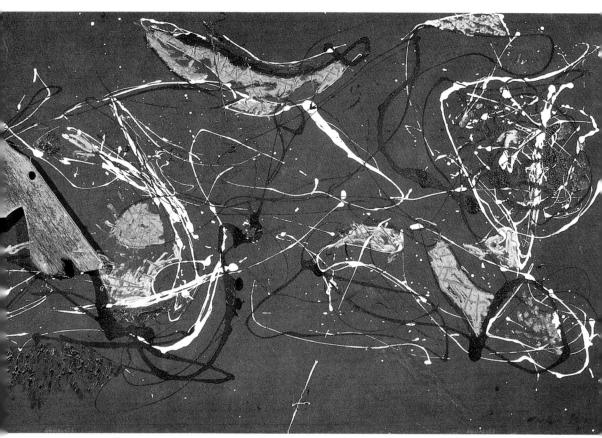

木馬　1948 年　拼貼・油畫　90.1 × 190.5cm　斯德哥爾摩現代美術館

鮮豔的顏色，與令人想像不到的圖案。

　　姑且不論他的成果如何，但這樣的處理方式至少要有充沛的體力，圍著大畫布，四周不停地走動，也必須要有高大的身材，這樣才不會讓畫布的中央失去充分油料的滴灑，足夠的腕力、臂力、腰力也是必須的，必須要有一定的體力使帕洛克一邊提半桶油料，另一隻手要在空中不停地飛舞，這項工作至少持續三小時以上，才能顯出畫布的初樣。然後再加重點綴的功夫。畫到後來，只見他滿頭大汗，那種賣勁與賣力，的確是一股同業所沒有的。參觀者雖然不知道他在畫些什麼，但帕洛克能將大塊的顏料轉換成優美的線條，這點的確留給人強烈的印象。

　　為了維護專業的名聲與一般人的好奇。帕洛克必須不斷地專研

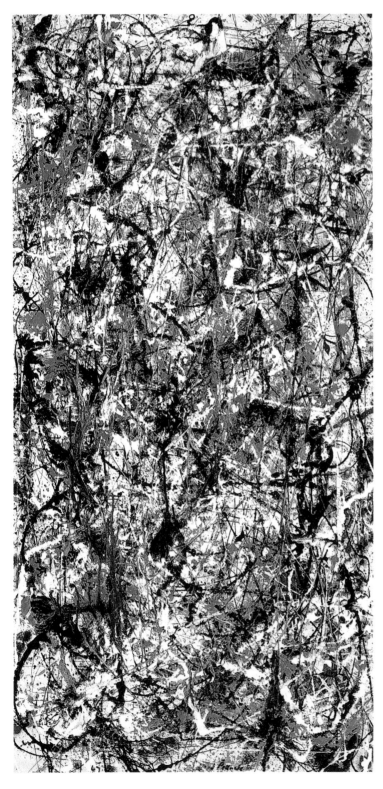

大教堂 1947 年
油彩・明礬・畫布
181.6 × 88.9cm
達拉斯美術館藏

大教堂（局部） 1947 年
（右頁圖）

台北市 100 重慶南路一段 147 號 6 樓

藝術家雜誌社　收

市
縣

鄉鎮
市區

路
街　段　巷　弄　號　樓

姓名：

電話：

人生因藝術而豐富，藝術因人生而發光

藝術家書友回函卡

感謝您購買本書，這一小張回函卡將建立起您與本社之間的橋樑。您的意見是本社未來出版更多好書的參考，及提供您最新出版資訊和各項服務的依據。為了加強對您的服務，請將此卡傳真（02）3317096 · 3932012或郵寄擲回本社（免貼郵票）。

您購買的書名：＿＿＿＿＿＿＿ 叢書代碼：＿＿＿＿

購買書店：＿＿＿ 市（縣）＿＿＿＿ 書店

姓名：＿＿＿＿＿＿ 性別：1.□男 2.□女

年齡： 1.□20歲以下 2.□20歲～25歲 3.□25歲～30歲
4.□30歲～35歲 5.□35歲～50歲 6.□50歲以上

學歷： 1.□高中以下（含高中） 2.□大專 3.□大專以上

職業： 1.□學生 2.□資訊業 3.□工 4.□商 5.□服務業
6.□軍警公教 7.□自由業 8.□其它

您從何處得知本書：
1.□逛書店 2.□報紙雜誌報導 3.□廣告書訊
4.□親友介紹 5.□其它

購買理由：
1.□作者知名度 2.□封面吸引 3.□價格合理
4.□書名吸引 5.□朋友推薦 6.□其它

對本書意見（請填代號1.滿意 2.尚可 3.再改進）
內容＿＿＿ 封面＿＿＿ 編排＿＿＿ 紙張印刷＿＿＿
建議：＿＿＿＿＿＿＿＿＿＿＿＿＿＿＿

您對本社叢書： 1.□經常買 2.□偶而買 3.□初次購買

您是藝術家雜誌：
1.□目前訂戶 2.□曾經訂戶 3.□曾零買 4.□非讀者

您希望本社能出版哪一類的美術書籍？

通訊處：

與改進這種別人無法可及的畫法，畫面越來越大，顏色越來越鮮 圖見 119 頁
艷，內容也越來越怪；他在一九四八年創作的〈木馬〉就是個例
子，這種近乎無底的想像，已經闖出國際的名號，媒體也樂得推波
助瀾，讓美國得個另一項的世界第一。

玻璃板上作畫的嘗試

　　帕洛克的〈大教堂〉一作被《生活》雜誌選爲第一級的作品， 圖見 120 ～ 125 頁
並認爲是當前美國最好的繪畫之一，它的調色與品質絕佳。「滴灑
法」變成了帕洛克的招牌，盛名所累，他也只好在這條路上硬走下
去，有時就像是〈1948 年 1 號作品〉一樣陷入膠著，有時候也會滴
出驚人之作，如一九四八年的另一幅作品〈三人小組〉。

　　一九四九年的春季個展，包括了他的二十六件作品，全是編號
的作品，其中十五幅是畫布，十一幅是畫紙。其中有四幅幾乎是壁
畫尺寸大小的作品。他的這種不按牌理的畫質，已經是走向極端，
它的危險性在於其模仿者，只求直接實體形式的表現，而無法顧及
思索與瞭解。在〈白鸚鵡〉一作裡可以證實。有些畫價由長度決
定，一百美元一呎，例如：〈夏天〉一幅是十八呎長，售出的價錢 圖見 128 ～ 129 頁
是一千八百美元。人們對於帕洛克已經很有信心，這時候至少有五
家博物館和四十個私人收藏家擁有他的抽象畫。

　　銷路甚廣的《時代》和《生活》雜誌，對帕洛克非常捧場，他
已經是畫壇的明星。在一九四九年底，帕洛克竟然在九個月裡完成
了三十四幅新作，這樣的產量簡直像工廠，當然其中很少是有主題
的，多半都以數字編號爲畫名。這個時期的一些代表作是〈1949 年 圖見 131 ～ 135 頁
8 號作品〉、〈1949 年 1 號作品〉，〈1949 年 3 號作品〉。當你看
多了這些編號畫，畫中總有一股衝動與不平，令人目眩眼花。畫家
一直創作到了〈1949 年 17 號作品〉以及〈1949 年 33 號作品〉，他
似乎有點累了，草草結束，再看看〈1949 年 7 號作品〉，似乎不成
畫。帕洛克相當缺錢，有些收藏家殺價很狠，他不得已之下也只好
賣了。

　　這位好運當頭的紅星，有他太太克萊絲娜爲他維繫良好的公

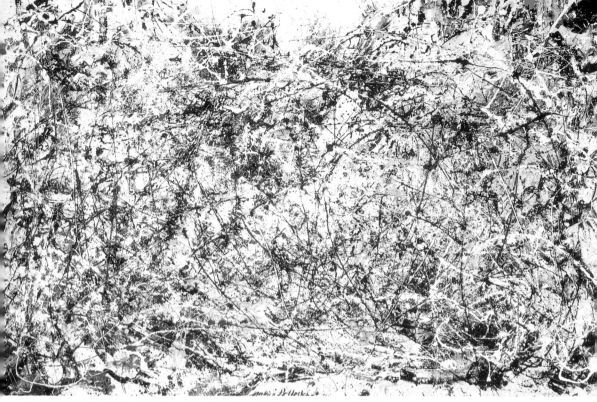

1948年1號作品A　1948年　油畫　172.7×264.1cm　紐約現代美術館

關、保護他、安排適當的人物去參觀作畫，凡是可能有壞影響的批評，首先便會遭到她的駁斥。

　　一九五○年的夏秋之季，帕洛克又完成了三十二件作品。雖然一般大眾無法接受繪畫的內容與面積，總覺得就是畫面剪成兩半，也是一樣，因爲畫面沒有主題，多半都是在重覆，像是〈1950年13號作品A〉、〈1950年30號作品〉（又稱〈秋韻〉），而〈1950年29號作品〉還加上了網狀物，呈現立體感。

圖見 136～139 頁

　　七月一日，倫敦的《聽眾雜誌》(The Listener)刊出了庫伯(Donglas Cooper)參觀帕洛克作畫以後寫的一篇文章，在他結尾的一句話，表明了美國以外人士的看法：「別人認爲這眞是讓人大開眼界，不過，以個人立場來說，我只是覺得可笑。」

　　一九五○年春夏之間，整個帕洛克家族會聚一堂，這是五個男孩成年後的首次，也是最後一次的家族聚會。

白鸚鵡：1948 年 24 號作品 A　1948 年　油彩・油漆・畫布　加州私人藏

1948 年 4 號作品：灰與紅　1948 年　油彩・石膏・畫布　57.4 × 78.4cm　芙德瑞克・威斯曼地產收藏

三人小組　1948年　油彩・油漆　52×65.4cm　米蘭私人藏

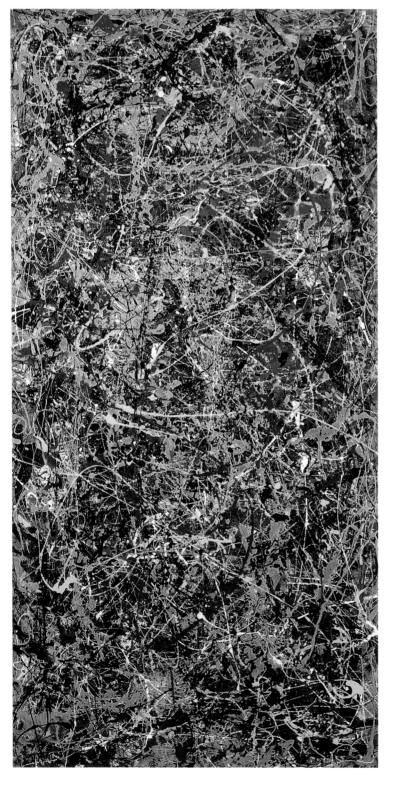

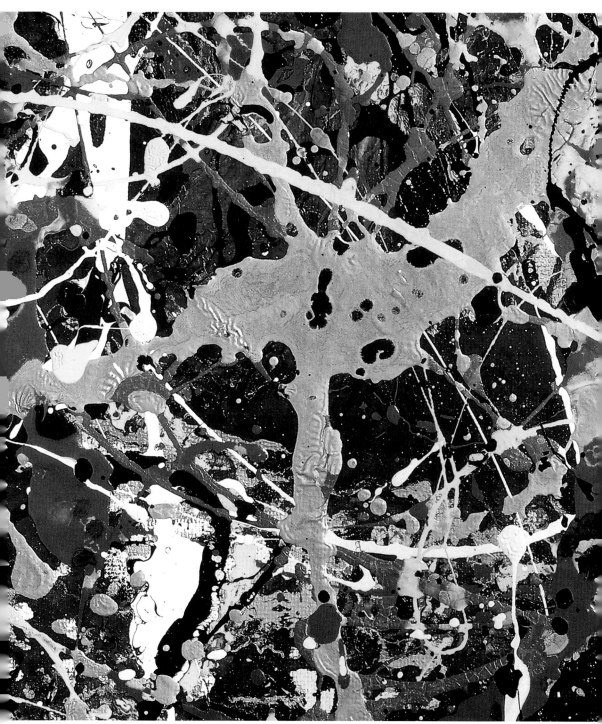

1948 年 5 號作品（局部） 1948 年 油彩漆料在畫布上滴灑的效果。

1948 年 5 號作品 1948 年 油彩・油漆・明礬・畫布・纖維板 243.8 × 121.9cm

洛杉磯大衛・基芬收藏（左頁圖）

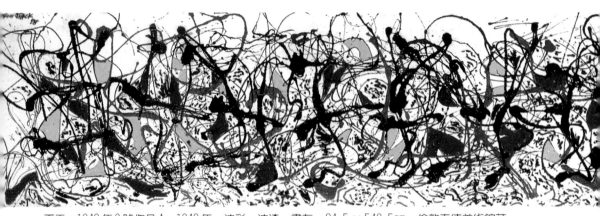

夏天：1948年9號作品A　1948年　油彩・油漆・畫布　84.5 × 549.5cm　倫敦泰德美術館藏

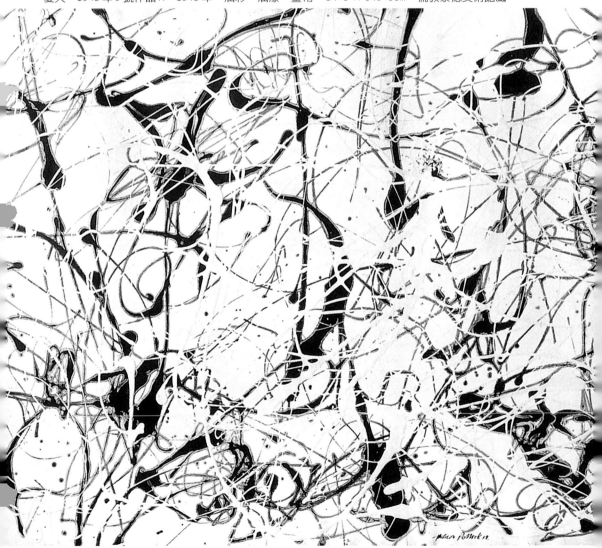

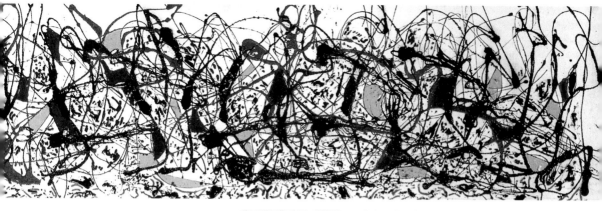

1948年11號作品A（黑、
白與灰）　1948年
油彩・油漆・明礬・畫布
167.6 × 83.8cm　私人藏

1948年23號作品
1948年　油漆・紙板
57.5 × 78.5cm
倫敦泰德美術館藏
（左頁下圖）

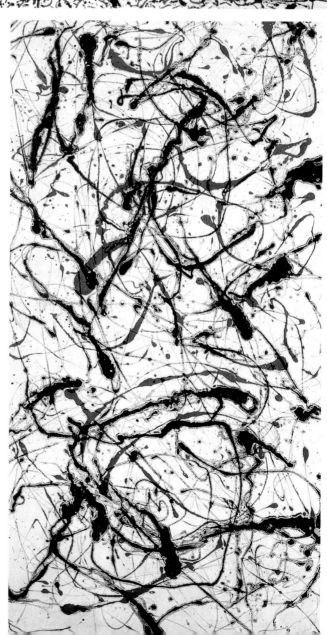

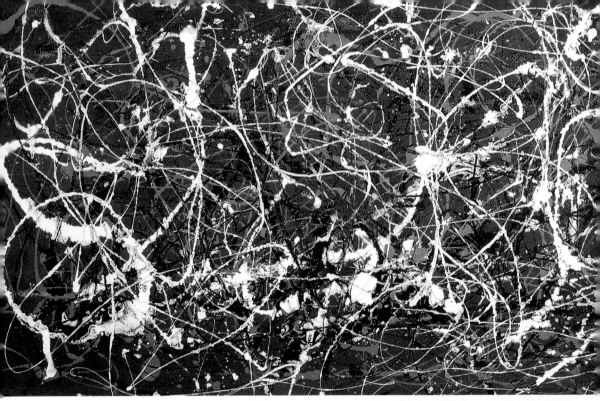

1948 年 13 號作品 A：阿拉伯式的樣飾　1948 年　油彩・油漆・畫布　94.6 × 295.9cm　耶魯大學藝廊藏

1949 年 1 號作品
1949 年
油漆・明礬・畫布
160 × 259cm
洛杉磯現代美術館
藏（右頁下圖）

1948 年 20 號作品　1948 年　油漆・畫紙　52 × 66cm
紐約莫森・威廉斯・波克塔藝術機構收藏

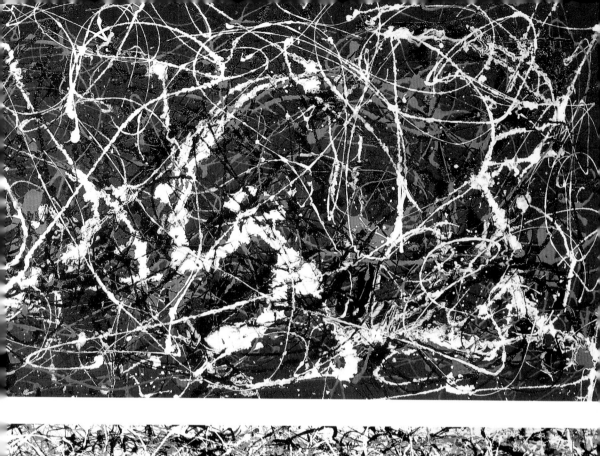

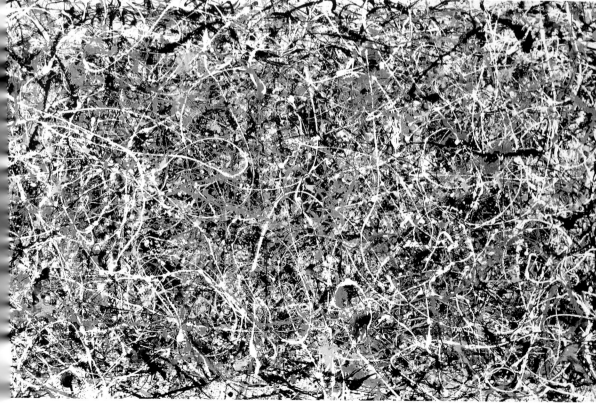

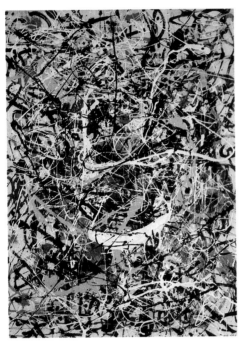

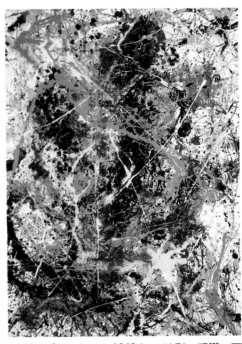

1949年19號作品　1949年　油漆・畫紙・纖
維板　78.7×57.4cm　私人藏

1949年31號作品　1949年　油彩・明礬・石
膏・畫紙・纖維板　76.8×56.1cm　私人藏

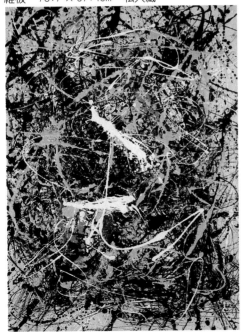

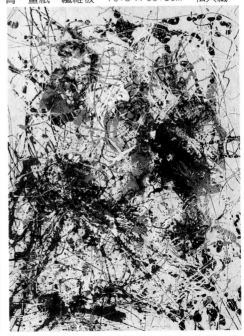

1949年30號作品：天堂鳥　1949年
油彩・明礬・畫紙・纖維板　78.1×57.1cm
安卓安娜與羅勃・慕那欽私人藏

1949年12號作品　1949年　油漆・畫紙・纖
維板　78.8×57.1cm　紐約現代美術館藏

1949年3號作品：老虎　1949年　複合媒材　157.5×94.6cm　華盛頓史密生尼恩機構收藏（右頁圖）

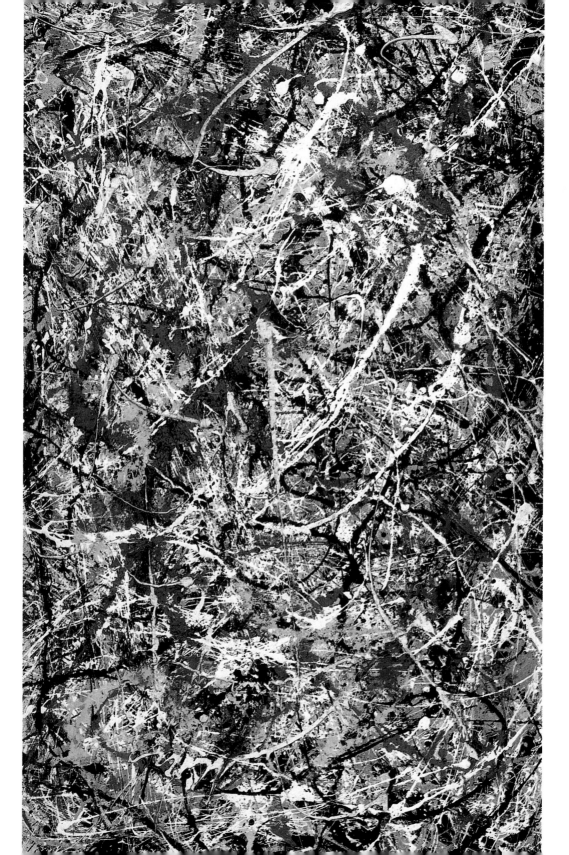

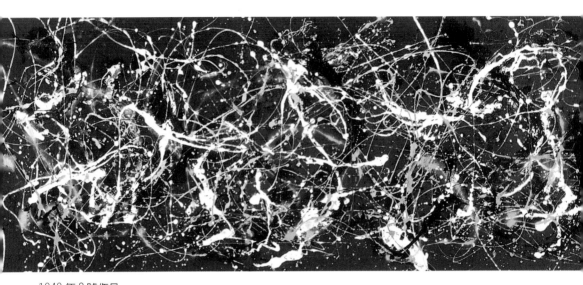

1949 年 2 號作品
油彩・油漆・明礬・畫布
96.8 × 481.3cm
紐約莫森・威廉斯波克塔藝
術機構收藏

破網而出：1949 年 7 號作品
1949 年
油彩・油漆・纖維板・裁剪
121.9 × 243.8cm
斯圖加特國立美術館藏

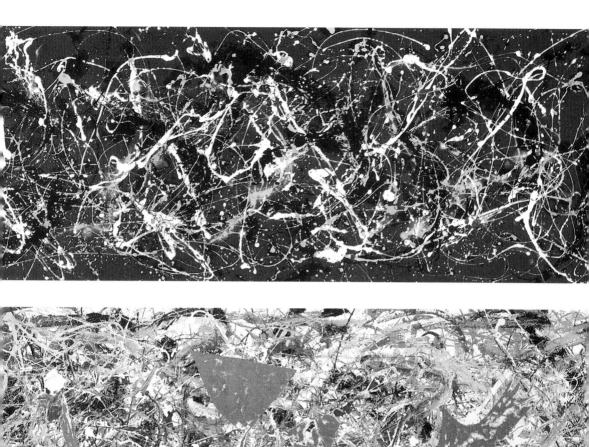

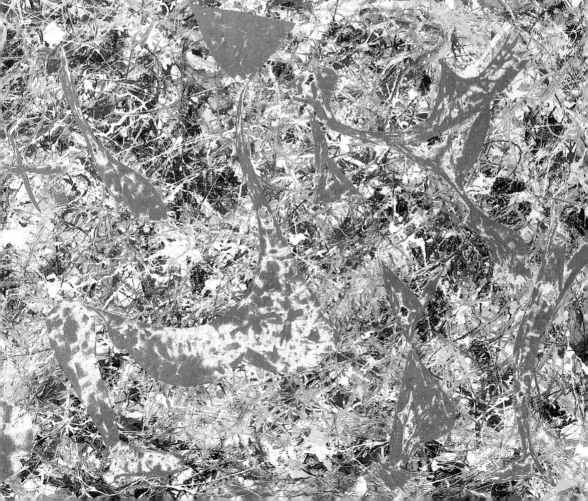

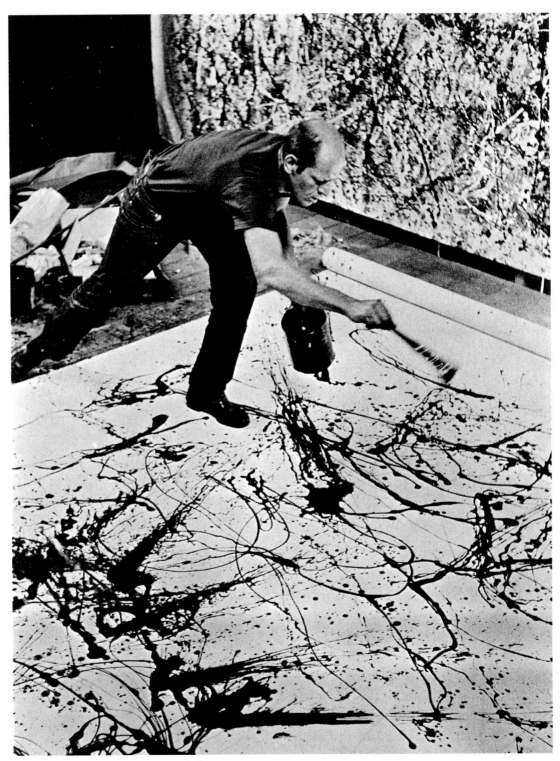
帕洛克的作畫神采，充滿了行動直覺與機遇。

136

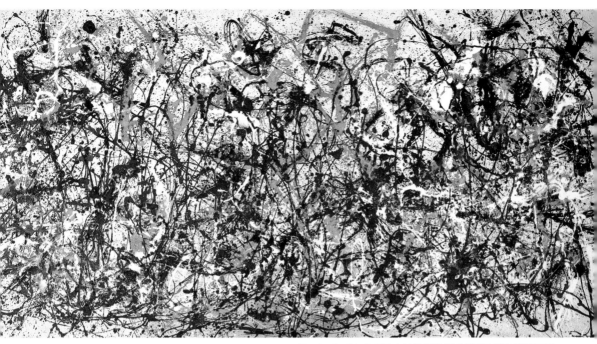

秋韻：1950 年 30 號作品
1950 年　油畫
270.5 × 538.4cm
紐約大都會美術館藏

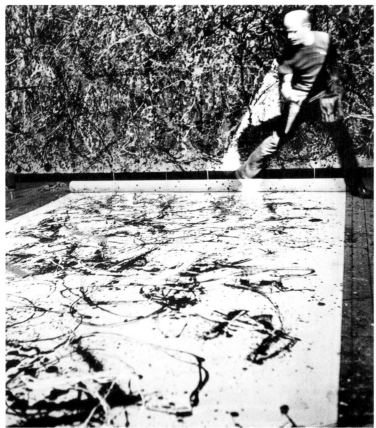

帕洛克作〈秋韻〉一畫的身
姿　1950 年
漢斯・納姆斯攝影

無題（繪於黑色上的白彩作品Ⅰ） 1948年 油畫 61.2×43.8cm 私人藏
薰衣草霧氣：1950年1號作品 1950年 油彩・油漆・明礬・畫布 220.9×299.7cm
華盛頓國家藝廊藏（右頁下圖）

1950 年 29 號作品　1950 年　複合媒材　121.9 × 182.8cm　渥太華加拿大國立美術館藏

無題（剪影） 1948～1950 年
複合媒材 77.3×57cm 日本倉敷

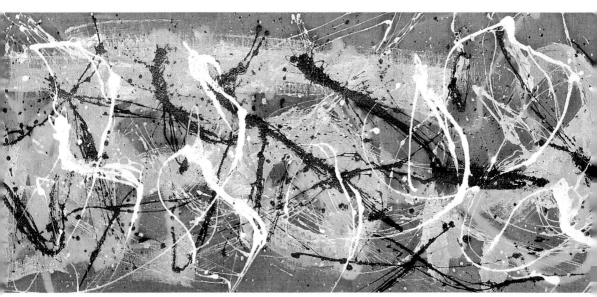

1950 年 7 號作品 1950 年 油彩・明礬・畫布 58.5×277.8cm 紐約現代美術館藏

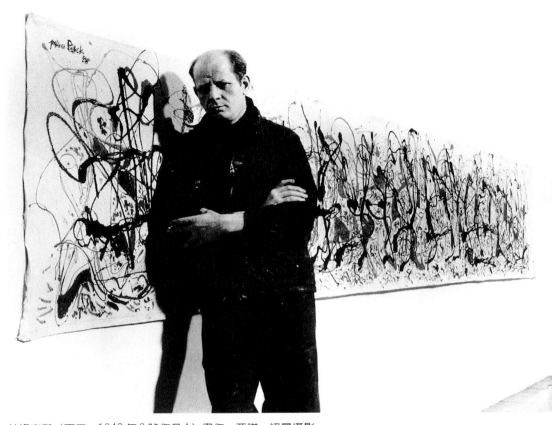

帕洛克與〈夏天：1948 年 9 號作品 A〉畫作　亞諾‧紐曼攝影

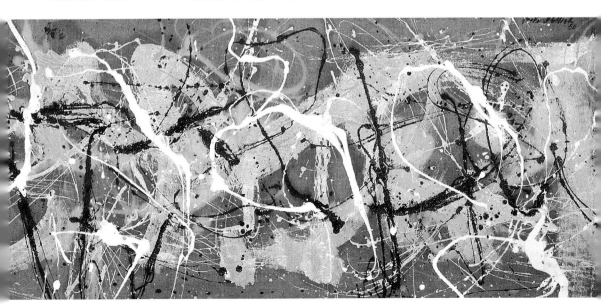

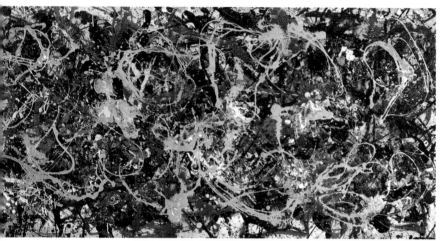

1950 年 3 號作品　1950 年
油彩・明礬・纖維板
121.9 × 243.8cm　私人藏

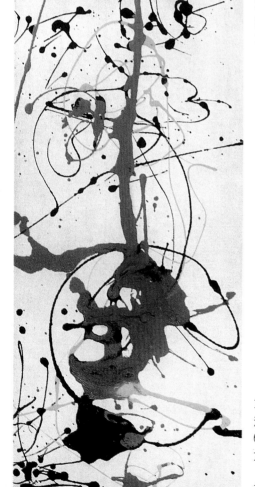

1949 年 23 號作品　1949 年
油彩・油漆・畫布・纖維板
67.3 × 30.7cm
尤金夫婦私人收藏

1950 年 3 號作品（局部）
（右頁圖）

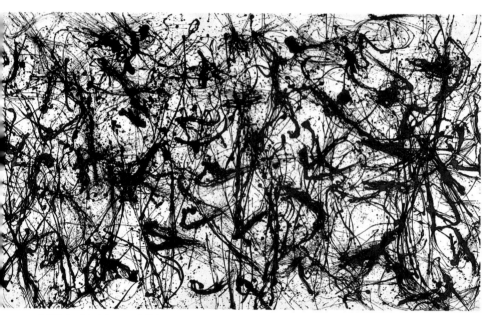

1950年32號作品　1950年　油漆‧畫布　269×457.5cm
德國杜塞爾多夫美術館藏

　　帕洛克的首次歐洲畫展是在荷蘭的阿姆斯特丹舉行，一九五〇年七月二十二日揭幕，其中有一篇布魯諾(Bruno Aefiein)寫的短文〈略述傑克森‧帕洛克的繪畫〉(A Short Talk on the Pictures of Jackson Pollock)，在文中他直截了當地批評：「帕洛克的繪畫簡直是毫無所示，沒有事實、沒有概念、沒有幾何圖形的型態，什麼也沒有，因此，用一些暗示的標題加以欺瞞，全是些唬人的玩意，……所有帕洛克繪畫的特徵：混亂，絕對缺乏調和，毫無結構性的組織，全然談不上技巧，根本不成形，再說一次，簡直是胡鬧。」

　　一九五〇年六月，帕洛克接受了影片的製作。為的是使觀眾能夠完整的看到畫家的作畫過程，包括他的臉部表情、手腕運用與掌握，帕洛克決定在玻璃上作畫，而攝影機就在玻璃板下面，這項新奇的嘗試，使得帕洛克多了一項畫材，而他就在4×6呎的一塊玻璃上開始潑灑顏料，由於平面的光滑，使得油彩迅速四散，在攝影機下的效果非常美妙，這就是帕洛克的第一幅玻璃畫〈1950年29號作品〉。這部拍攝片在一九六八年為加拿大國家畫廊所購得。

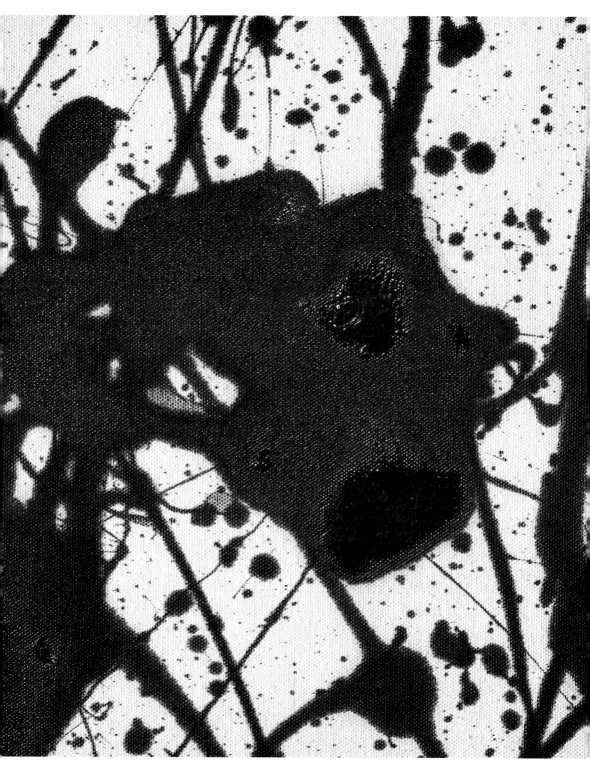

1950 年 32 號作品（局部）　1950 年　顏料在畫布上滴流的效果。

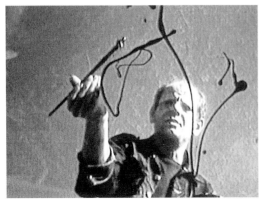
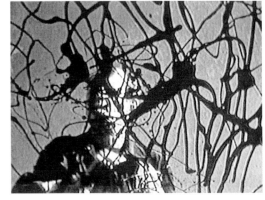
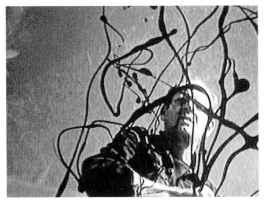
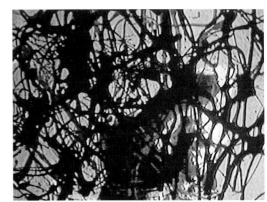

從玻璃下的鏡頭看帕洛克揮灑作畫的影像漸漸隱沒在飛舞於玻璃
上的漆彩顏料中　取自漢斯‧納姆斯拍攝影片的片段鏡頭
1950 年 27 號作品　1950 年　油畫　124.5 × 269.2cm
紐約惠特尼美術館藏（右頁下圖）

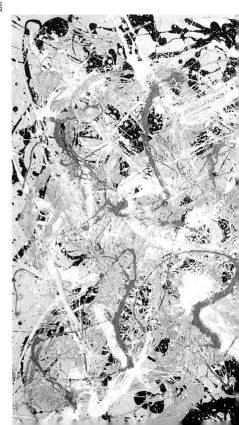

十五年來的回顧展

　　沒有了原理、原則與理論基礎，畫家也有技窮
之時，帕洛克這時候的創作出現了不少黑白畫。好
在他這時已成名，否則肯定會被列入亂畫，像是
〈1951 年 18 號作品〉。至於多張用日本紙塗畫出的
東西也算是其「名作」，那可眞是被他愚弄了。爲
了趕工，傑克森眞畫了不少鬼畫符。

　　克萊絲娜有一段回憶婚後日子的敘述：「他經
常是憂愁的，使得你感到不高興，即使當他是快樂

從玻璃下的鏡頭看帕洛克在玻璃上若隱若現的作畫身姿　　取自漢斯・納姆斯拍攝影片的片段鏡頭

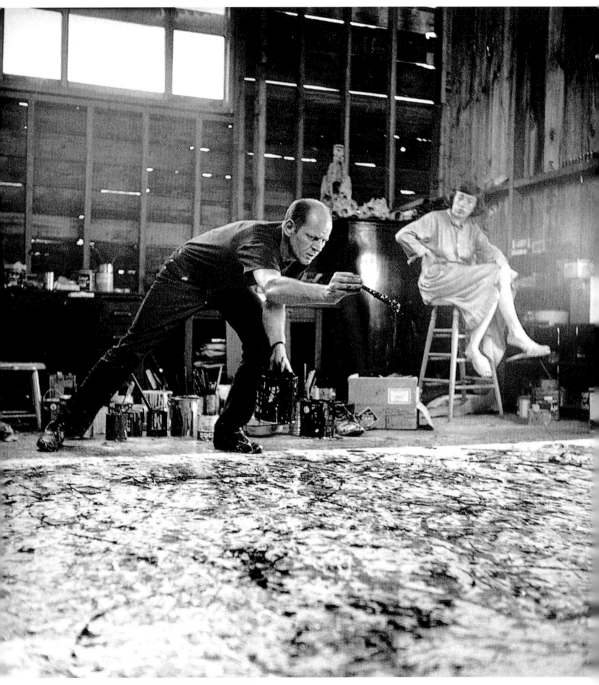

帕洛克創作 1950 年 31 號作品時的作畫情形

1950 年 31 號作品　1950 年　油彩・油漆・畫布　269.2 × 532.4cm　紐約現代美術館藏（右頁上圖）
從帕洛克的滴灑作品，觀察畫布與顏料的交融變化，近看與遠觀各有不同風情。（右頁下圖）

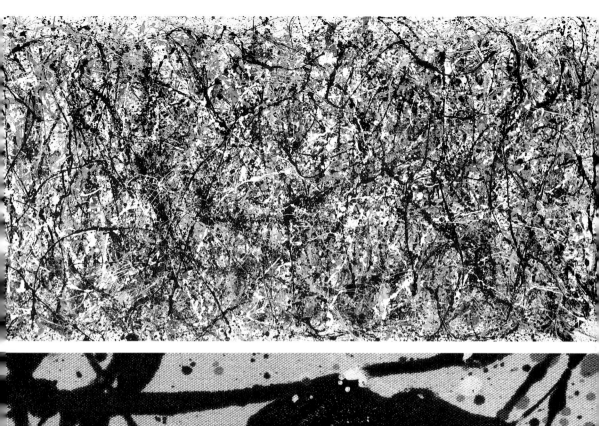
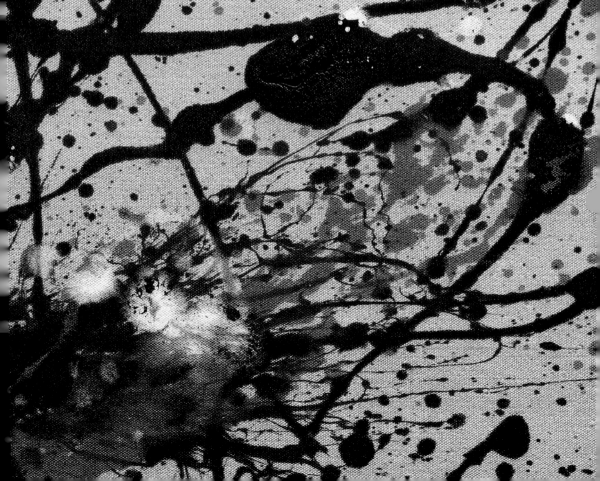

的時候，卻讓你感覺像是在哭泣，他顯得是意志消沉而自暴自棄。當他沒喝酒的時候，相當地害羞，甚至不敢開口，而喝了酒之後，他就是想爭鬥，咒罵個不停，都是些下流的字眼，使你覺得他隨時想揍你，我是盡快跑開。他的整個節奏，不是過敏就是粗，你實在不曉得他是正要來吻你的手，還是向你擲東西。」

　　一九五一年帕洛克完成了十六件油畫和五件水彩畫，其中名爲〈1951年2號作品〉的作品懸掛在惠特尼美術館的年度展中。次年三月，帕洛克有了第一次的巴黎個展。這個個展的評價不錯，像顆炸彈在巴黎的藝術界爆出火花。在那之後，帕洛克先後又參加了東京所舉行的「首屆國際畫展」和卡內基學院的「匹茲堡國際畫展」。

　　之後，他又到新英格蘭地區的兩所大學：班寧頓學院(Bennington College)和威廉斯學院(Williams College)展出。雖然奔波各地，帕洛克這一年仍然完成了九件作品，其中有三件精品，那就是〈1952年10號作品〉、〈1952年11號作品〉、〈1952年12號作品〉。尤其是〈1952年11號作品〉，又稱〈藍竿〉的畫作，圖見159～163頁被藝術家封爲「西方藝術的不朽作品之一」，爲一醫生所購，售出價格爲六千美元，帕洛克死後，又以三萬二千美元的價格轉售給一畫商。到了一九七三年底，澳州國家畫廊花了二百萬購得此作，這也是帕洛克最後一幅壁畫作品。

　　帕洛克因爲盛名所累，壓力極大。到底是重現過去的形式，還是開創新的目標，他實在不能確定何去何從？對他來說，似乎前途茫茫，一片灰白，像是迷失在大海中。此時的創作連畫名都受影響，如〈灰色的彩虹〉、〈海洋的灰色調〉。　　圖見158、164頁

　　一九五三年的〈深度〉被認爲是勝績的總結。大部分他的作品　圖見168～175頁都是在憤怒下的產物，再不就是真假混合的幻想，如同〈畫像與夢境〉的內容。而帕洛克這一年較爲滿意的作品是〈白光〉，他也同時開始畫另一幅作品〈痕跡〉。

　　一九五五年底，紐約盛大舉行「傑克森・帕洛克的十五年」(15 years of Jackson Pollock)畫展，這算是一個小型的回顧展。從一九三七年的〈火焰〉到最近的〈搜尋〉。新聞界把他當做是現代抽象主義派的大師。

1951年22號作品
1951年　油畫
147.6×114.6cm
紐約安德魯與丹尼斯・索爾收藏
（右頁下圖）

無題　1950年　油漆・畫紙　28.2 × 149.8cm　斯德哥爾摩國立美術館藏

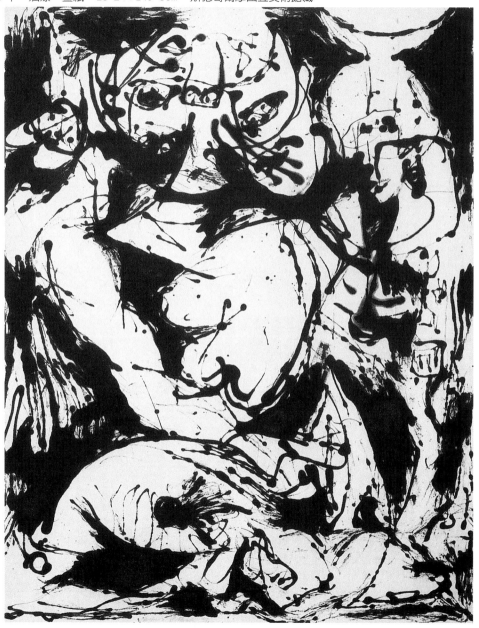

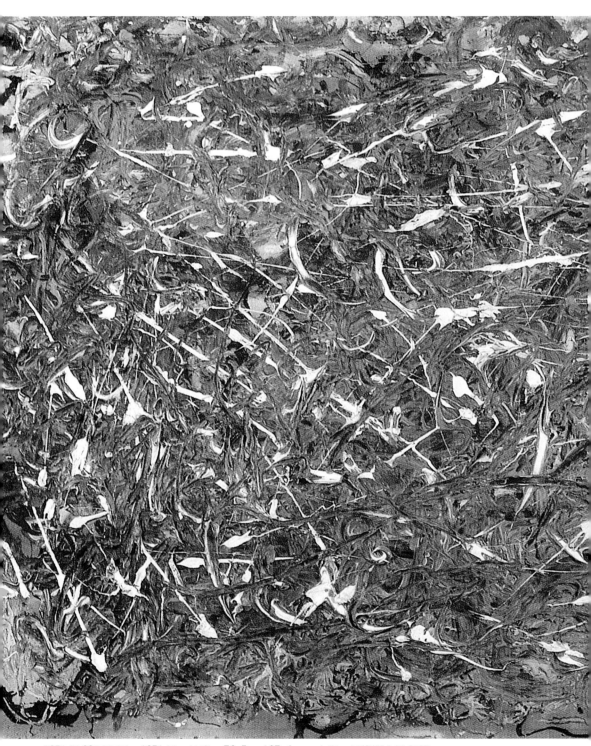

1951年28號作品　1951年　油畫　76.5 × 137.4cm　大衛・品格斯夫婦收藏

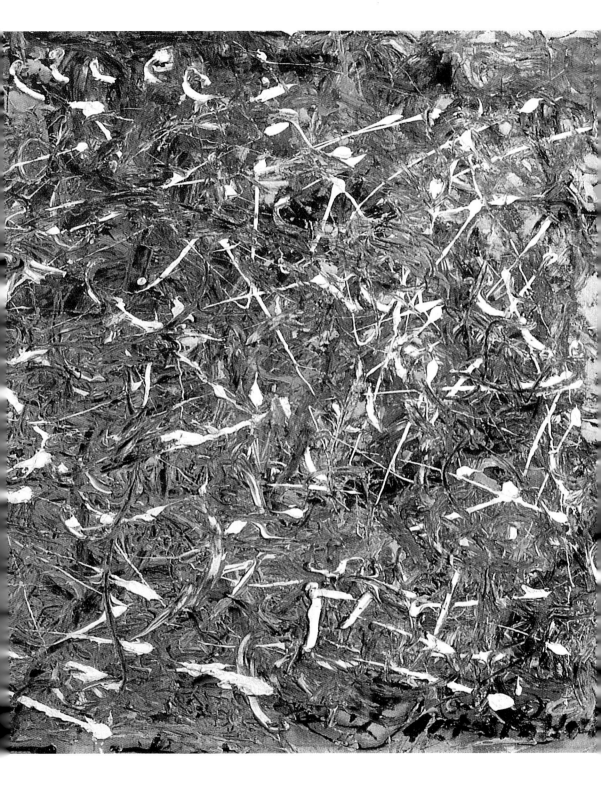

無題　1953～1954 年　油彩・膠彩・畫紙　40×52.1cm　紐約現代美術館藏

無題　1953～1954 年　墨彩・畫紙　40×52.1cm　紐約現代美術館藏

無題　1951年　墨彩・日本紙　62.1 × 87.3cm　紐約現代美術館藏

無題　1951年　墨彩・日本紙　62.8 × 99.1cm　華盛頓珍・連・戴維斯收藏

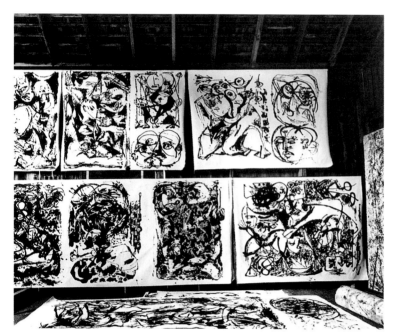

釘在帕洛克穀倉牆面上一系
列的黑白畫創作　1951 年

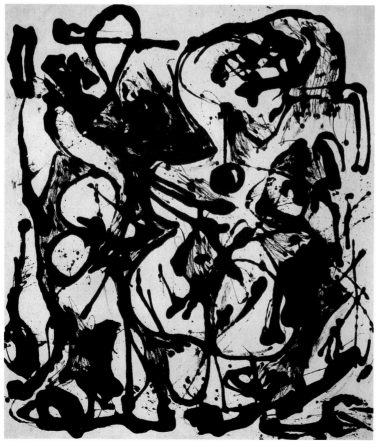

1951 年 19 號作品
1951 年
油彩‧油漆‧畫布
154.9 × 134.6cm
紐約米利與安‧格林區收藏

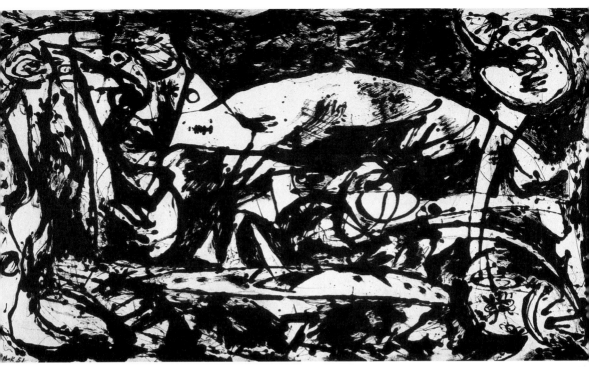

1951年14號作品　油漆‧畫布　146.4×269.2cm　倫敦泰德美術館藏

帕洛克此時已經四十三歲，他一心想超越的畢卡索當時七十三歲。帕洛克已經畫得不像過去那麼多量，而畢卡索則是畫得又快又多。帕洛克只活到四十四歲，而畢卡索長命一直到九十二歲。相信帕洛克死前最令他遺憾的，是他一生永遠無法與畢卡索相比。

帕洛克有時對著空白的畫布，會有種恐懼的寂寞，尤其是在最後的幾年，他只好以喝酒來逃避一切。過去他是位美少年，而現在看起來卻是個禿頂有皺紋的老人。

一九五五年的夏天，帕洛克重回精神分析治療，每週到紐約一次、直到去世。而他太太也需要精神分析師，來應付這種情況。帕洛克對年輕畫家非常鼓勵，對同一輩的畫家，卻常是不懷好意，甚而攻擊。

一九五六年，帕洛克夫婦計畫一同出外旅行，他們預備到歐洲去六個禮拜，最後是克萊絲娜一個人上船，這是他們結婚以來，最

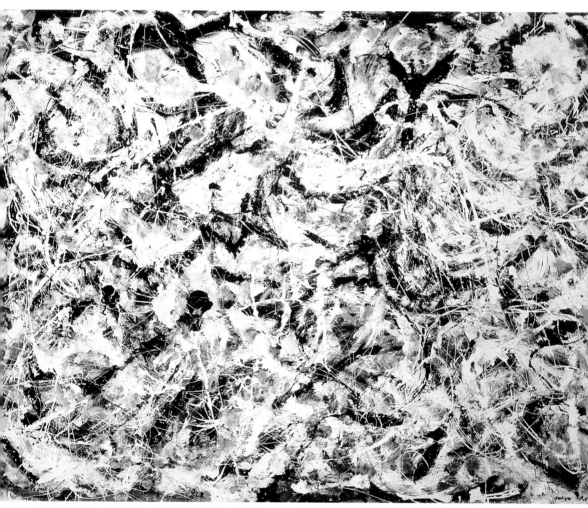

灰色的彩虹　1953年　油畫　182.8×243.8cm　芝加哥藝術機構藏

長時間的分手，這次的短暫分離讓彼此都有冷靜獨處的機會。

　　這年八月一個星期五的夜晚，酒醉的帕洛克駕車失控，被摔出車外，頭部撞樹，當場死亡。

研究帕洛克的重要著作

　　一九六八年克萊絲娜邀請佛萊德曼(Bernard Harper Fredman)為帕洛克寫傳。她提供一切的資料、文件與照片，同時還包括口頭的

無題（壁畫）　1950年
油彩、畫布、木板
183×244cm
伊朗泰哈朗美術館藏
（右頁下圖）

1952年10號作品：
聚合（局部）
（160、161頁背頁圖）

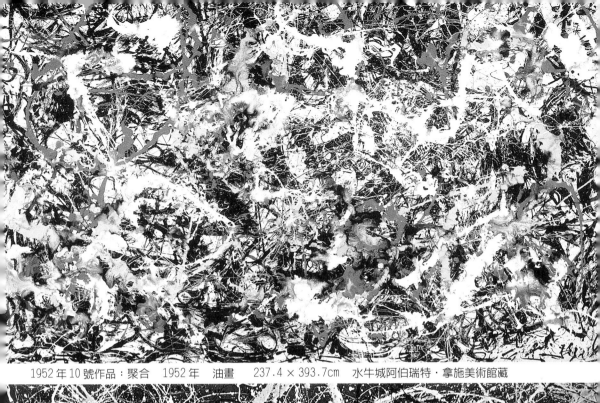

1952年10號作品：聚合 1952年 油畫 237.4×393.7cm 水牛城阿伯瑞特・拿施美術館藏

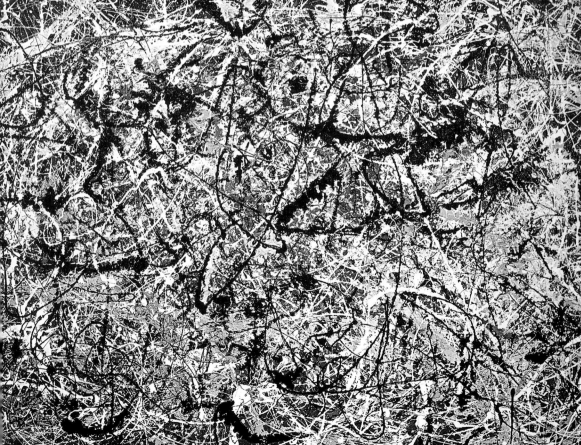

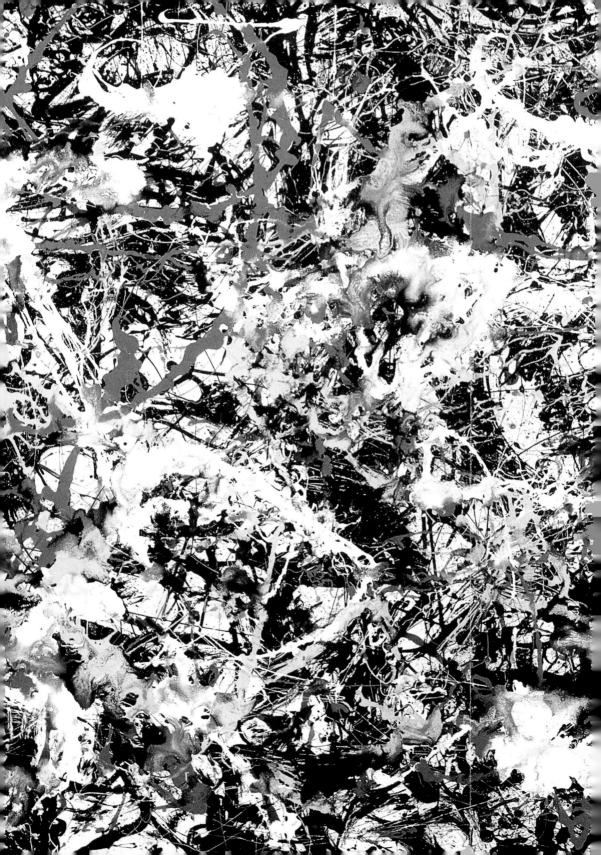

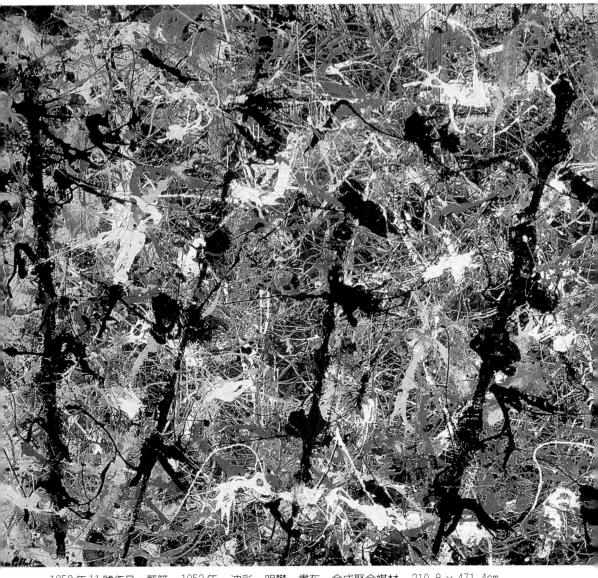

1952 年 11 號作品：藍竿　1952 年　油彩・明礬・畫布・合成聚合媒材　210.8 × 471.4cm
坎培拉澳洲國立美術館藏

回答問題，兩年後，初稿完成。一九七二年新書出版，這本二百九
十三頁的平裝本，被「美國圖書館協會」選為年度的推介著作。次
年在倫敦發行，到了一九九五年又被重新印行。

　　一九八五年，一位帕洛克非常接近的朋友，也是他的鄰居波特

(Jeffrey Potter)完成了一本口述的傳記,書名為《暴力的終結》(To a Violent Grave),這本平裝三〇三頁的書,是他先後訪問了一百五十位相關人士撰述而成。這本書的特色在於突破傳統的體例,直接引用被訪問者的話語,每個都有訪問錄音,是一本相當可靠的第一手資料。

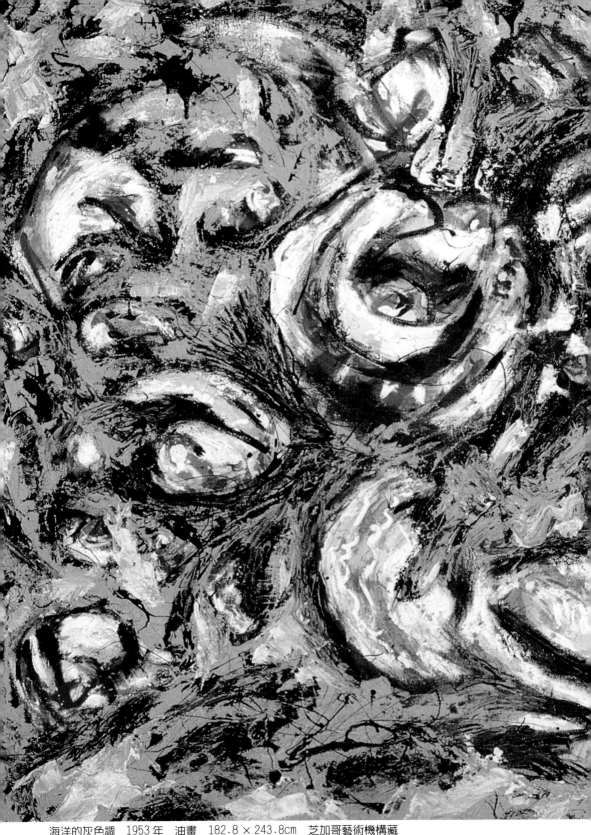

海洋的灰色調　1953 年　油畫　182.8 × 243.8cm　芝加哥藝術機構藏

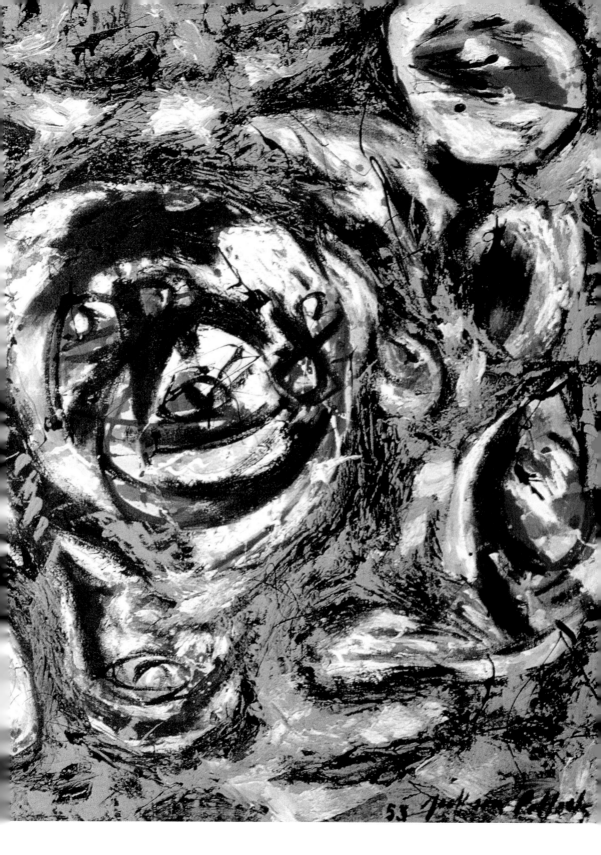

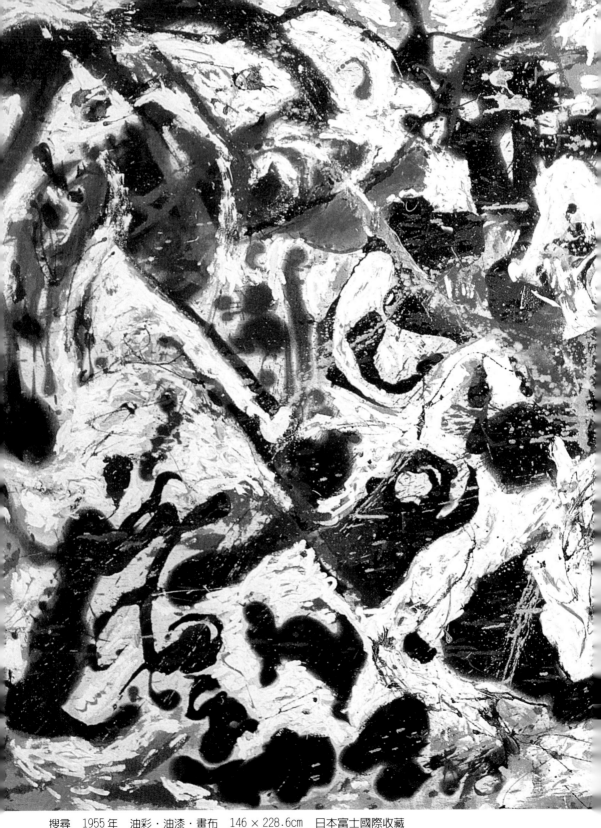

搜尋　1955年　油彩‧油漆‧畫布　146 × 228.6㎝　日本富士國際收藏

白光　1954年　油彩・油漆・明礬・畫布　122.4×96.9㎝　紐約現代美術館
白光（局部）　1954年　從作品局部可清晰看見帕洛克所運用將顏料滴流在畫布上的新技法（右頁圖）

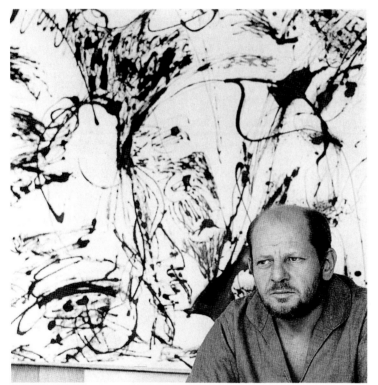

帕洛克與〈畫像和夢境〉作品　1953年

加州的雕刻家亞尼森(Robert Arneson)完成了一件非常好的藝術　圖見9頁
品：〈西部人的傳奇〉，神貌正如帕洛克。

而美國郵局爲了迎接西元二千年，將連續發行每一百年選擇代
表性的人、事、物郵票，一共是十套。在一九四〇年的郵票中，介
紹「抽象表現派」(Abstract Expressionism)，挑選了帕洛克「滴漏法」
作畫爲圖案。這時候因爲正是戒煙宣傳期，所以郵局設計將帕洛克
刁在嘴裡的香煙拿掉，後來，很多人寫信給郵政總局，他們說：如
果沒有了刁煙，這就不是帕洛克。

蘭達(Ellen G. Lomdar)小姐是研究克萊絲娜的博士。她在一九
八九年出版了一本文圖俱佳的帕洛克傳記。這本厚重的精裝本，一
共二百八十一頁，分爲十二個章節，難得的是，這本著作全書附圖
多達二百七十張，而且其中有一〇五幅彩色圖片，還有六張折頁的

畫像與夢境　1953年　油畫　148.6×342.2cm　達拉斯美術館藏

整幅畫面。這是一本承先啓後的重要出版物。

　　紐約現代美術館，擁有最多帕洛克的畫作。該館在一九九八年十一月一日至一九九九年二月二日，舉辦了一次規模盛大的帕洛克畫展，不但出版了厚達三百三十六頁的展覽畫冊，同時還舉辦了兩天的討論會。畫展目錄印得非常漂亮，並且配合著珍貴的照片，附有帕洛克詳盡的年譜。討論會更是邀請了藝術史教授、博物館的主管、藝評家與現代畫家，共同參與討論。這場討論會在一九九九年一月二十三至二十四日於紐約現代美術館舉行，然後將會中討論的九篇文章集結成書，書名稱之爲《傑克森‧帕洛克的新方法》(Jackson Pollock New Approaches)。書中說明了紐約現代美術館與帕洛克之間的關係，包括影響了他一生的三次重要展覽，都是在該館舉行：一是一九三九年的「畢卡索回顧展」，一是一九四一年「美

復活節與圖騰　1953年　油畫　213.9 × 147.3cm　紐約現代美術館藏
深度　1953年　油彩・油漆・畫布　220.3 × 150.1cm　巴黎龐畢度現代藝術中心收藏（右頁圖）

國印第安藝術展」，一是一九四三年的「米羅回顧展」。而其中畢卡索展出的三幅畫更是帕洛克奉爲模仿的寶典。

當帕洛克去世後，克萊絲娜不想被人譏諷爲暴發戶。於是，紐約現代美術館購買帕洛克畫作的畫價，同時也得到帕洛克太太的等值禮物，此舉避免了國稅局的重稅。這個每張不少於一萬元的買賣，眞正實價，永遠不可得知！

這次的帕洛克回顧畫展的確是大手筆，紐約現代美術館同時又編輯了另外一本書，將過去散落的文字盡可能蒐羅整理，以便於研究帕洛克的藝術。第一部分節錄帕洛克自己的聲明與訪問錄六篇，第二部分則是蒐羅克萊絲娜的訪問錄四篇，第三部分包括了各項子題的討論與藝評，共有四十六篇的文章，其中大多來自過去發表過的雜誌。這本配合畫展的出版物，質量都是上選。這至少讓有興趣的人更能瞭解這位影響美國畫壇的怪傑。

西元二○○○年，「帕洛克與克萊絲娜的家和研究中心」(Pollock-Krasner House and Study Center)也出版了一本集結了過去許多文字的著作，書名爲《如此自暴自棄的喜悅》(Such Desperate Joy)，副標題則是「傑克森‧帕洛克肖像」(Imagining Jackson Pollock)，性質與紐約現代美術館出版的第二本書類似，其中只有兩篇文章是相同的。這本名爲《自暴自棄的喜悅》的書中有不少帕洛克個人資料的首次公開。他在人生的巔峰期便死亡，雖其下無子嗣，但因帕洛克家族的兄弟及其後代都在，所以許多文件都被完整保留。這個研究中心對外開放，但只有在夏天才接待參觀。

痕跡　1955年　油彩‧畫布　198.1×146cm　瑪西亞‧賽門‧威斯曼收藏（右頁圖）

飛灑的線條

紐約現代美術館帕洛克回顧展

謝慧青

　　站在帕洛克巨大的滴灑畫作前，跳動飛躍的線條與色彩漫天覆地籠罩下來，令人有些輕微的暈眩。潑灑出的顏料，形成流動的色塊，清晰的線條與滴落的水珠，沒有起點也沒有終點，看來即興隨意卻機巧微妙地平衡和諧；沒有中心也沒有邊緣，每一小塊都可以各自獨立欣賞。你會想要靠近一些，看看它豐富的層次與細微的變化，企圖解開創作的奧祕；你又會想站遠一些，感覺它喧騰的氣勢。你被迫在畫作前來來回回地走動觀看，欣賞他巨大而又細微的畫作。

　　帕洛克具有高度原動力的滴灑畫作，奠定了帕洛克成為美國抽象表現主義的先鋒地位，也讓他成為美國公認最具有影響力的畫家。有情緒不穩與嚴重的酗酒問題的帕洛克，在四十四歲時因醉酒駕車車禍喪生，也為他的一生添上傳奇的神祕色彩。紐約現代美術館在一九九八年十一月一日起，開始展出帕洛克的回顧展，共展出他的一○六件畫作、四十九件紙上素描與三件雕塑。這個展覽是繼一九六七年紐約現代美術館舉行帕洛克回顧展之後，第一次在美國所舉行的完整的帕洛克回顧展。紐約現代美術館是第一個購買收藏帕洛克作品的博物館（一九四四年以三百元美金收購〈母狼〉），因此帕洛克回顧展的舉行

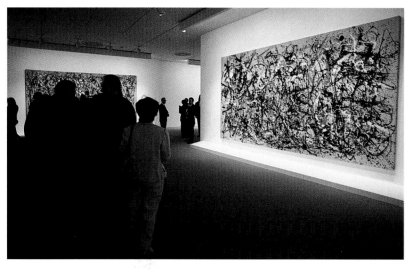

紐約現代美術館舉行帕
洛克回顧展展覽現場

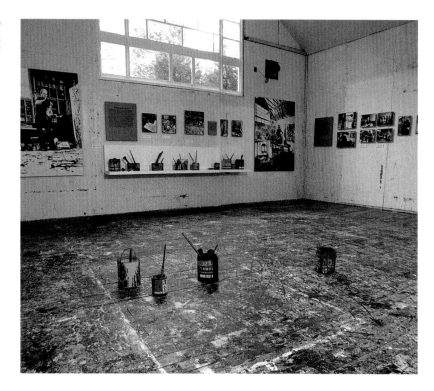

帕洛克繪畫工作室實
景，比床還大的畫布放
在地板上滴彩成畫後，
地板留下的痕跡。

對紐約現代美術館也有特別的意義。

　　現代美術館為了這個展覽，將原設置的永久性展品移出，騰出三
樓十七間展覽的空間給帕洛克回顧展。館方將十七間展廳分成三個部
分，將帕洛克的作品依照創作的時間順序展出。第一到第七間展室展

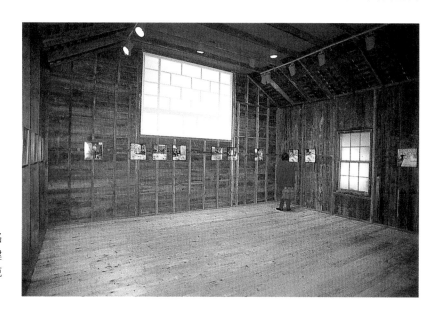

紐約現代美術館的帕洛
克回顧展展場內，重建
一間面積相同的帕洛克
畫室。

出帕洛克早期一九三○年代到一九四七年的作品；八到十三展室展出他一九四七到一九五○年高峰時期的滴灑作品；十四到十七展室展出帕洛克最後六年的作品。特別為配合這個展出，館方也同時展出「焦點：帕洛克與版畫」展覽——介紹稀有的帕洛克版畫、「杜布菲到杜庫寧：歐洲與美國的表現主義版畫」展覽——介紹帕洛克創作的時代背景，與「紐約畫派」——介紹帕洛克同時代的創作者共三項展覽，為帕洛克回顧展提供了完整的背景介紹。

帕洛克的早期生活

　　一九一二年，帕洛克在懷俄明州出生在一個貧窮的家庭，他是五個兒子中排行最小的。在他十二歲前，因為父親工作的不穩定而搬了七次家。他的大哥查理士決定離開家庭追求藝術生涯。一九二七年，他在大峽谷的調查隊上染上了喝酒的惡習。而他在大哥的影響下，他於一九三○年離開了洛杉磯的高中，來到紐約，進入藝術學生聯盟修課，也是在這遇見了影響他的老師——寫實主義壁畫家湯瑪斯・哈特・班頓（Thomas Hart Benton）。同時代的墨西哥壁畫家奧羅斯柯（Jose Clemente Orozco）與希蓋洛斯（David Alfaro Siqueiros）也對帕洛克在四○年代創作大型畫作有所影響。在他這幾年的學生生涯中，他得靠打工來過僅能餬口的日子，情緒的低落與嚴重的酗酒問題，使他在一九三八年進入醫院治療數個月。這個苦惱的年輕人，他情緒的焦躁不安在他的畫作中表露無遺；變形糾纏的人體，火焰般翻騰的筆觸，這樣強烈的表現風格一直延續到他的滴灑畫作。

　　一九三九年，畢卡索的〈格爾尼卡〉來到紐約現代美術館展出。帕洛克對畢卡索扭曲的人體幾何造形與鮮豔的色彩運用產生了極大的興趣，也作了一系列的臨摹素描。畢卡索與米羅也是帕洛克大大推崇的畫家。同時，蘇俄畫家格萊漢（John Graham）主張「吸引人的藝術是與下意識的力量接觸的方法與結果」，認為應該要放棄有意識的控制而讓「下意識」的心靈引導畫筆的「自發主義」思潮，在紐約引起一陣風潮，也讓帕洛克印象深刻。一九四二年，帕洛克在格萊漢所策畫的一個團體展中結識了他終生的伴侶——李・克萊絲娜（Lee Krasner），也帶來了他事業的轉折。一九四三年，佩姬・古根漢與帕洛克簽下合約，並為他舉行了第一個個展。其中以〈男性與女性〉、

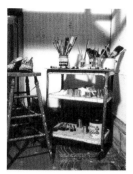

擺放著帕洛克繪畫用具
的室內一角

〈祕密的守護者〉與〈母狼〉三幅最引人注目。在他神祕的人體與象徵的圖象中，帕洛克也不斷地在嘗試新的表現手法。在〈男性與女性〉中，二個代表男女圖騰在畫面中對立著，垂直地將畫面分割成帶狀的構圖，臉部與身體各部分的幾何表現方式明顯地受到畢卡索立體主義風格的影響，而散佈在男女之間與四周的幾何造形（菱形、方形、圓形，或是阿拉伯數字），讓人有著神祕的聯想。在畫面的左上角，我們可以看到潑灑的線條與色塊。在他一九四三年的畫作中，我們也可以看到他開始利用「潑灑」法的新嘗試。佩姬‧古根漢也委託帕洛克為她的新住所創作一幅壁畫，傳說這件〈壁畫〉是帕洛克在一九四三年除夕夜前花了一天一夜的時間完成，這也是他第一件巨大的畫作。

圖見20、21頁 在〈壁畫〉的〈全面構圖〉中，捲曲的線條相互交纏，似乎是一個個的人體由天接到地，也要把觀者捲到畫中。

　　一九四五年，帕洛克與克萊絲娜結婚，搬到長島東漢普頓沿阿卡波那溪（Accabonac Creek）旁的小農場居住。與自然的接近，讓帕洛克在一九四六年，創作了以「阿卡波那」與「草場的聲音」為題的系列作品。「阿卡波那」系列是在他們新居二樓的臥室完成，仍有人體圖象的描繪，而「草場的聲音」系列則是他在新改建成的畫室中完

帕洛克臥室一角

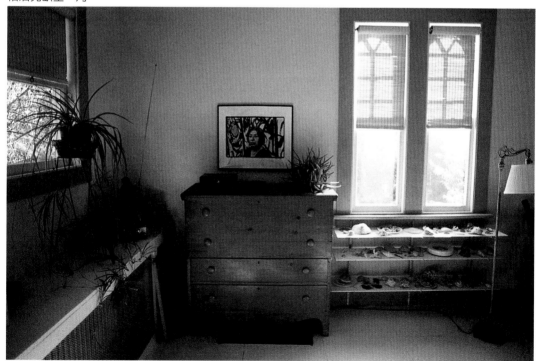

成，畫面越來越抽象，已看不出具象的實體，只有越來越簡單的線條相互交纏。

潑灑畫作

「在地板上作畫，我感到更自在。我感到更靠近我的畫，甚或成為畫的一部分；我可以繞著畫走動，由四方的任何一邊接近，甚至可以走進我的畫。這是與印第安沙畫畫家所用類似的方法。我感到我與普通畫家所用的工具如：畫架、畫筆、調色刀等工具越來越遠，我喜歡用小木棍、鏟子、刀子，我將沙子、碎屑破璃與其他的東西加在顏料中撒在畫布上。當我作畫時，我不清楚我在作什麼，只有在經過一段『熟悉』的過程後，我才明白我所作的。我一點也不怕改變，或是毀滅掉我的圖案，畫作有它自己的生命，我只是讓它呈現出來。」帕洛克如是說。他開始將畫布鋪在地板上，提著一桶顏料與刷子，將液狀的顏料灑在畫布上。

帕洛克在一九四七年，發展出奠定了他大師地位的滴灑畫作。真正能代表這個轉變時刻的畫作，或許只有在〈銀河〉。〈銀河〉的原 圖見 110～111 頁
形是一張類似他「阿卡波那」系列風格的畫作，仍是人體與幾何的造形，帕洛克再覆蓋上銀色的筆觸，灑上白色、黑色、綠色等顏料，間或見到小沙料混在其中，形成豐富的層次與多變化的筆觸與質感。〈Full Fathom Five〉經過 X 光的照射，可見到草圖上人像的造形，而在層層的潑灑下，我們看到的是在黑色底層上飛舞交錯的銀色、白色與綠色、黑色的交響曲。帕洛克混進了釘子、鈕扣、銅板、香煙、火柴等物品，間或加上黃色與橙色的短筆觸。這一時期帕洛克的畫作的題目，有的是來自莎士比亞的「暴風雨」，如〈Full Fathom Five〉與〈海洋的變化〉，有的則是與宇宙相關，如：〈銀河〉、〈彗星〉、〈燐光〉。而帕洛克的題目通常是由其他人所建議，而且通常在畫完成之後才取。一九四八年，為了不讓觀眾有不相關的聯想，他開始以數字與年份為畫作命名。

在〈1948 年 1 號作品 A〉中，白色的細線交叉飛躍在以黑色、銀 圖見 123 頁
色為大塊鋪灑的基調上，畫面的四周被留白，特別是在畫面的正上方，帕洛克也以畫筆甚至他自己的手掌來作畫，我們可以在畫面對右上方與左下方清楚地看出來他手掌的痕跡，也可以看出他實在是很注

1～3.在畫布上，帕洛克開始畫出弧線，轉動著他的手腕，最後以掌心向上的姿態做結束。

4～6.然後他稍向左站，重複他剛才畫過的筆觸。

7.將兩次創作過程的影像剪接合成，可發現重複的筆觸綴連成一延伸的橫幅構造

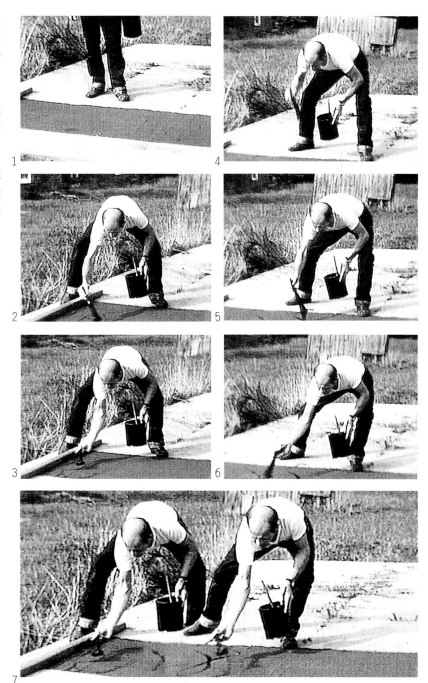

圖見134、140頁

意經營繪畫的細節，並不是如想像中的任意與隨機。帕洛克也曾將滴灑畫作切割出人形，如〈無題〉、〈破網而出：1949年7號作品〉。飛舞的線條與人形共舞，帕洛克在作畫的同時也與之共舞，是否這些

181

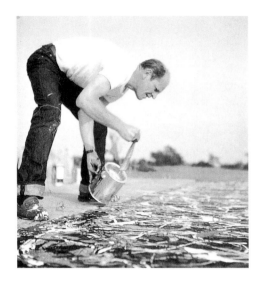

傑克森‧帕洛克將畫平放在地板上，以顏料滴灑的方式作畫。漢斯‧納姆斯攝影

帕洛克畫室地板遺留的顏料痕跡，不僅記錄了畫家的創作歷程，本身也猶如一幅充滿帕洛克風格的畫作般繽紛精采。（下圖）

飛舞的人形其實是他自己的化身？

〈1950年31號作品〉與〈1948年1號作品A〉的色調非常接近，而帕洛克的滴灑技巧更見成熟了，〈1950年31號作品〉全都是以滴灑的方式完成作品，四周也都留下空白的畫布，白色、黑色、土黃色與灰色交織共舞、色彩的分佈較密，也較為平均，雖然線條翻轉迴旋，但整個畫面卻有平衡的和諧。與〈1950年31號作品〉懸在同個展室的〈秋韻：1950年30號作品〉，白色、褐色交錯在飛舞的黑色線條中，畫布的留白更大，以至每個線條的痕跡都清楚的呈現，使畫面呈現喧騰的氣勢與力度。卡梅爾（Pepe Karmel）指出，〈秋韻：1950年30號

圖見 123、137、148 頁

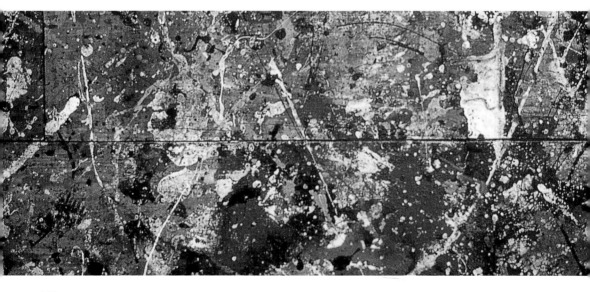

作品〉的基本結構是 X 造形的交錯重疊。雖然帕洛克在作畫前沒有先繪製草稿，但他在一次次的滴灑過程中可以蓋去或添加改變原本的造形，看來簡單而實際上卻是複雜的控制過程。顏色與顏色的對比、顏料乾與濕交融的效果，都在他的設計之中，「滴灑法」並非完全的「自發」（automatic），而是需要高度控制才能達到的隨意。

一九五一年後

一九五一年初，帕洛克開始酗酒，再度陷入情緒的低潮。他也中斷了滴灑畫作的創作，開始繪製「黑色畫」系列，回歸到他早期所喜愛的人體與超現實生物造形，畫作完全是以黑色的線條與色塊構成。

圖見 156 ～ 157 頁

圖見 162 ～ 163 頁

一九五二年的〈藍竿〉，是帕洛克最後一件大型的抽象畫作。〈藍竿〉一開始是帕洛克與紐曼（Barnett Newman）、史密斯（Tony Smith）二位畫家的共同合作下繪製，但到了最後的完成階段，帕洛克將這二位畫家的筆觸完全覆蓋住，層層的線條緊密交織，最後在畫面上畫下八條垂直的藍線。〈藍竿〉在一九七三年以創紀錄的高價被澳州國家畫廊購入，這次展出是它在賣出後第一次回到美國展出。他在繪畫的方法上也開始不同的新嘗試。

圖見 173 頁

一九五三年的〈深度〉，他在黑色與黃色的底層的二邊覆蓋上白色的色塊，留下中間如峽谷般的黑色帶狀，雖然是抽象的黑色與白色的對比，卻在畫面上製造出高度的三度空間視覺效果，看進黑色的峽谷，你不覺得它是平面的畫布，而深深地陷入畫家所創造的幻覺。這個黑色的無底空間，或許也反映了帕洛克當時情緒的絕望。

此時，帕洛克的聲望與在畫壇的地位越來越高，而他的生活卻越來越糟，作畫的產量也開始下降。在一九五四年與五五年，他因為酗酒摔傷腿，好幾個月都不能動。只有少量的畫在這二年完成。〈無題〉

圖見 166 頁

與〈搜尋〉，似乎是畫家企圖融合他早期繪畫主題與晚期抽象技法的新嘗試。他與克萊絲娜的關係也開始出現嚴重的危機。

一九五六年八月十一日，帕洛克與他在紐約認識的女朋友及她的朋友一塊開車出遊，帕洛克醉酒後超速駕車，車子在下坡時失去控制，造成了二死一傷的慘劇。這位在美國畫壇上的巨星就此殞落，結束了他傳奇性的一生。

帕洛克的畫室

一生藝術創作的高峰地

周東曉

　　在一九四六年至一九五六年間，傑克森‧帕洛克在他位於紐約長島東漢普頓的畫室中，創作了最爲世人所熟知的巨幅滴灑畫作，包括〈秋韻：1950年30號作品〉、〈1950年31號作品〉等大型成名繪畫。攝影家漢斯‧納姆斯於一九五〇年夏天與初秋，也是在這間畫室內取景，完成一系列記錄帕洛克工作過程的攝影作品，這些照片在解讀帕洛克繪畫與創作技巧上影響深遠，佔有舉足輕重的地位。

　　近期紐約現代美術館所舉辦的「傑克森‧帕洛克」回顧展展場內，更特別安排重建了一間面積尺寸相同的複製畫室，四周牆面上並懸掛著漢斯‧納姆斯的攝影作品，以提供觀眾體驗昔日畫家情景的想像空間。不過，意料之外的是，帕洛克氣勢壯大的巨幅橫向畫作讓人難以相信他的畫室是相對地如此狹小，僅有廿一平方英尺（約六點四平方公尺）。事實上，帕洛克的畫室是把原本做爲穀倉之用的小屋改建而成，當時既缺乏水電又沒有暖氣設備。

　　一九四五年十一月，在帕洛克（1912～1956）與李‧克萊絲娜（1908～1984）結婚之後，他們從紐約市曼哈頓遷移至長島東漢普頓

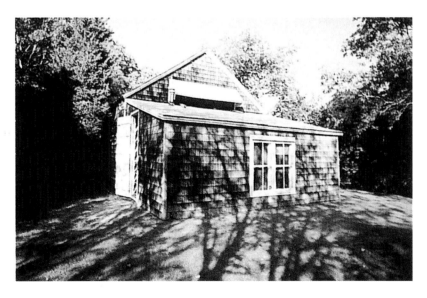

帕洛克於 1946-56 年的
畫室

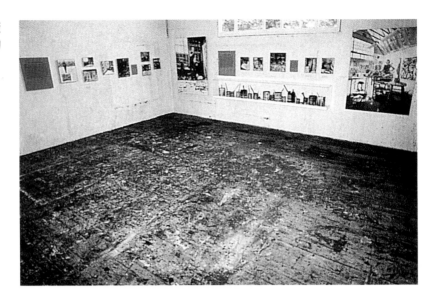

定居，遠離都市喧鬧又頻繁的社交夜生活，重新親近大自然。由當時
帕洛克的藝術經紀人兼贊助者佩姬・古根漢貸款資助，才得以擁有面
臨阿卡波那溪沿岸的小農場。安恬寧靜的草原小溪風光，是吸引帕洛
克與克萊絲娜購屋的主要原因。他們向佩姬・古根漢借貸了兩千美元
的頭期款，買下總額五千美元的一點二五公頃家園，包括一棟兩層樓
的平房、穀倉以及一片望向河濱的草地。

　　在一九八七年，克萊絲娜去世後三年，由克萊絲娜財產管理委員
會依照她生前的意願，把這份資產捐贈給紐約州立大學石溪分校基金

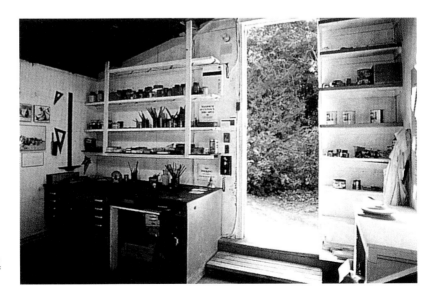

會管理，成立了帕洛克與克萊絲娜基金會與研究中心，並於第二年正式對外開放。帕洛克與克萊絲娜基金會與研究中心是首創廿世紀藝術家住所被賦予歷史性的地標地位，除了能夠讓後世有機會參觀他們過去的生活環境，更提供明亮舒適的家居客廳與餐廳，做為研究抽象表現主義的討論空間與相關集會活動場所。

由穀倉翻修而成的畫室小屋，在帕洛克生前是他的專屬畫室，直到帕洛克在附近酒醉駕車身亡之後，於一九五七年起克萊絲娜接手這間畫室，把她的繪畫用具從住家二樓的小房間搬到這裡，在進入畫室後，首先映入眼中的是遍地滿色潑灑殘餘顏料的木質地板，這一片層疊交錯的厚實顏料滴痕儼然成為另一種帕洛克歷程的視覺與觸覺紀實。帕洛克使用過的顏料、畫具，以及漢斯・納姆斯拍攝藝術家的紀錄照片，還有一些補充解說資料則釘掛在牆面上，使觀者易於遙想帕洛克當時在此畫室中，發展出獨樹一幟滴灑繪畫技巧的情境。

圖見 182 頁

目前所見到的畫室內部與漢斯・納姆斯照片中的簡陋木屋略有不同，是因為在一九五三年，帕洛克曾經全面整修過，添加一些畫具儲藏設備，並在天花板上安裝了日光燈。事實上，克萊絲娜在使用這間畫室時，重新鋪設了一層新地板，直接覆蓋在原先佈滿顏料的木板上，一直到一九八八年，才由藝術史家梅格・波爾門（Meg Perlman）與一組維修保存的專業人員，發掘出隱藏在下的帕洛克畫室地板。

在這間面積不大的畫室中，帕洛克創造出他短暫生命裡的藝術高峰作品，完成數幅大型成名之作。東漢普頓的鄉間生活實際上是相當有助於帕洛克的健康狀況與繪畫創作。帕洛克自搬至東漢普頓之後，遠離了自青少年時期即犯有的酗酒習慣，並接受當地醫師艾德文・海勒（Edwin Heller）的藥理治療，穩定地控制住易焦慮不安的情緒。在一九四八年至一九五○年間，帕洛克的畫作產量呈現戲劇性增加，也就是在這段時期，他開始把畫布平放在地板上，以畫筆沾顏料或滴或灑，直接地、即興地在畫布上創造出展現活力與動感的抽象影像。然而，一九五○年底，由於難以承受即將在貝蒂・帕森畫廊舉辦的個展創作壓力，加上艾德文・海勒去世無法為帕洛克的焦慮作有效控制，因而帕洛克原已戒除數年的酒癮復發，促使自我毀滅的行為再度發生，創作數量也隨之遞減。

漢斯・納姆斯於一九五○年在帕洛克畫室中拍攝下的紀錄照片與

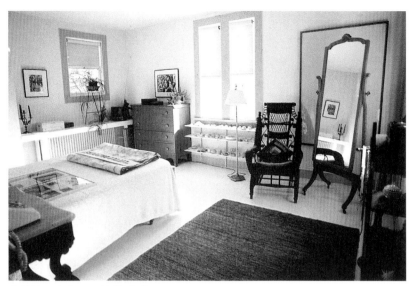

克萊絲娜在住屋二樓的臥房

戶外影片，對塑造帕洛克在大眾心目中的形象具有極大的視覺衝擊效果，也對於在國際間傳播帕洛克藝術上的影響助有一臂之力。由於藝評家哈洛‧羅森柏格首倡的「行動繪畫」觀念，以及視帕洛克為一九六○年代偶發藝術與表演藝術之父的論述，有絕大部分的參考資料都是基於漢斯‧納姆斯的這批攝影作品，照片與影片中帕洛克看似行動迅捷的作畫神態，成為藝術史家的研究來源。然而，根據藝術史家兼策展人皮柏‧卡梅爾（Pepe Karmel）的研究論文指出，在最近的電腦影像科技分析之下，把帕洛克創作〈秋韻〉的過程連續重組後，發現帕洛克實際上是非常仔細地控制作畫程序與畫面構圖，並非如我們印象中完全隨機地滴灑創作。

　　此外，帕洛克與克萊絲娜的住家現況，大致是維持著自五○年代以來的擺設。這棟兩層樓高的平房建築是一八八○年代的農場小屋，內部一樓被帕洛克與克萊絲娜拆除隔間而相通的客廳與餐廳，反映出二次大戰後紐約藝術家偏愛的寬敞通層畫室空間，室內的擺飾包括了他們所收藏的維多利亞風格家具、帕洛克的音響設備、數百張帕洛克的爵士樂唱片，以及他們的藏書。樓上的兩個房間也是開放給大眾參觀的，主臥室內保留了克萊絲娜在此獨居廿八年的原狀，另一個小房間目前則做為研究中心的辦公室。

　　帕洛克的畫室在他的繪畫作品之外，為其藝術生涯留下了一項史

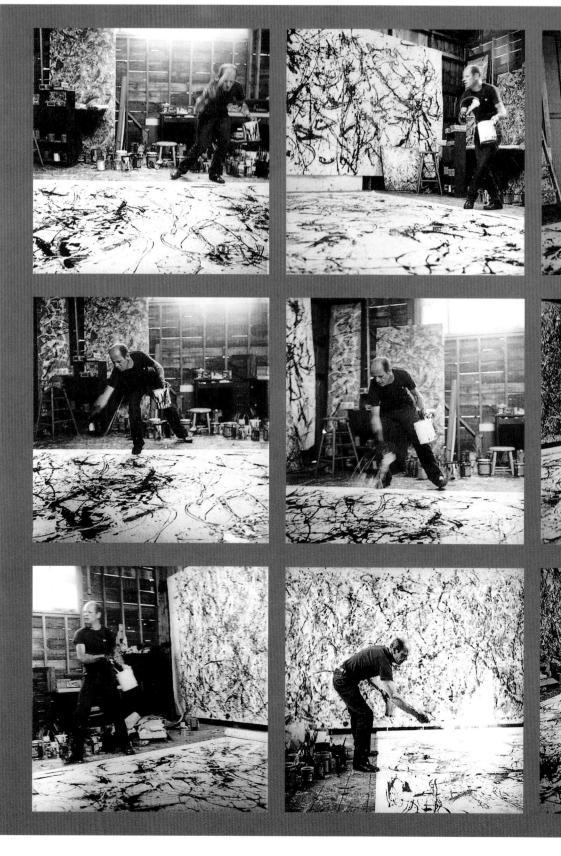

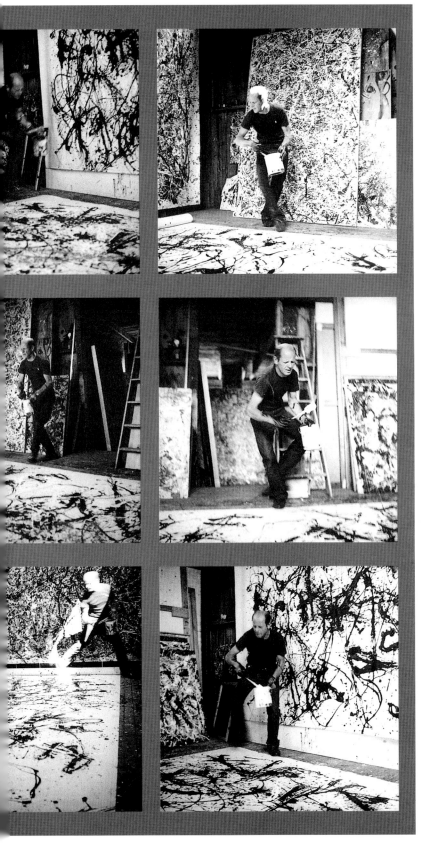

帕洛克在畫室創作〈秋韻〉
一畫的過程，1950 年由漢
斯‧納姆斯攝影，是記錄
美國抽象表現繪畫的重要
影像資料。

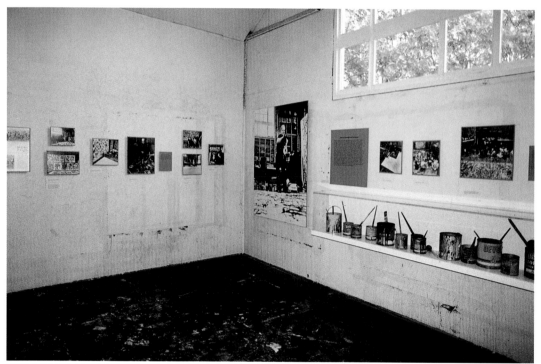

帕洛克畫室內部一景

料見證。而帕洛克與克萊絲娜基金會與研究中心的設立，除了爲人文
薈萃的長島東漢普頓增添一處藝術資源，更成爲廿世紀美國現代藝術
史，特別是抽象表現主義的歷史性據點。

帕洛克畫室牆面上釘掛
了一些紀實照片的說明
資料

傑克森・帕洛克年譜

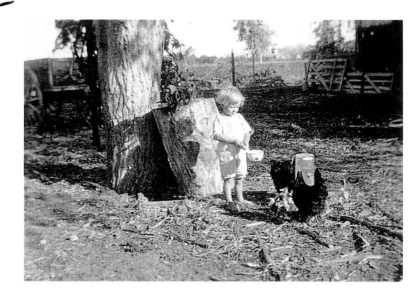

小傑克森在鳳凰城家中的
農場中玩耍 1914 年
（上圖）

移居亞歷桑那州鳳凰城的
帕洛克家族（依左到右分
別為帕克森的父親羅伊、
哥哥法蘭克、查理士、傑
克森本人、二哥傑伊、四
哥桑福德以及母親史黛
拉。）（下圖）

傑克森和哥哥桑福德在
大峽谷　1927 年

一九一二　一月二十八日。帕洛克家的第五個兒子傑克森出生於懷俄
　　　　　明州的考第鎮（Cody），前面的四個兒子分別是查理士、
　　　　　傑依、法蘭克、桑福德。

　　　　　十一月二十八日。全家搬到加州的聖地牙哥。

帕洛克攝於南加州
1927～1928 年（左圖）

傑克森在前往紐約之
前攝於洛杉磯
1930 年（右圖）

一九一三　一歲。

八月。全家搬到亞歷桑那州的鳳凰城。他父親買了一座農
場。

一九一七　五歲。農場被拍賣，全家又搬到加州的奇戈鎮（Chico）
，不久又遷到詹斯威爾城（Jamesville）。

一九二二　十歲。全家又搬到加州另一個城奧爾蘭（Orland）。

長子查理士離家在洛杉磯時報工作，同時在「奧迪斯藝術

學院」（Otis Art Institute）習藝，常寄些雜誌給弟弟們。

一九二三　十一歲。秋天，全家搬回亞歷桑那州的鳳凰城。

　　　　　九月。入小學。

一九二四　十二歲。春天，全家又搬回加州的奇戈鎮，最後在洛杉磯

　　　　　的綠佛塞（Riverside）住定。

一九二六　十四歲。查理士在紐約「藝術學生聯盟」註冊班頓

　　　　　（Thomas Hart Benton）的課程。

一九二七　十五歲。夏天與四哥桑福德在大峽谷做測量的暑假工作。

　　　　　九月。進入綠佛塞高中。

一九二八　十六歲。

　　　　　三月。被高中開除。

　　　　　夏天，全家搬到洛杉磯。

　　　　　秋天，進了「手藝高中」（Manual Arts High School），

　　　　　頗受藝術老師福里德利克（Frederick）的影響，介紹一些

　　　　　「神智學」（theosophy）。學期中曾經一度輟學。

一九二九　十七歲。夏天與父親一起在做測量與建築的暑期工作。學

　　　　　會抽煙、喝酒。

　　　　　秋天，在手藝高中學習
　　　　　人體寫生和製作陶土人
　　　　　像。
　　　　　不久被學校開除。
　　　　　非常喜歡墨西哥畫家迪
　　　　　埃哥・里維拉（Diego
　　　　　Rivera）的作品。

一九三〇　十八歲。春天，回到手
　　　　　藝高中，但並非是全職

帕洛克與希蓋洛斯（中）及喬治・考斯（左）攝於五月遊行
1936 年　紐約

帕洛克造訪麻州葡萄園島的班　　希蓋洛斯與他在紐約市的實驗工作小組　　1935 年
頓家族　　1936 或 1937 年

的學生。

六月。在波墨那學院（Pomona College）見到墨西哥畫家
奧羅斯柯（José Clemente Orozco）的〈希臘神像〉
（Prometheus）。

秋天，隨著查理士和法蘭克去紐約。

九月二十九日。註冊「藝術學生聯盟」班頓的課程。又在
校外短暫時間學習雕塑與石刻。同時充當班頓壁畫中動作
的模特兒。

一九三一　十九歲。

二月。得到補助繼續班頓的課程。

六月。與同學從紐約一路在各地搭便車回洛杉磯。

夏天。在林場做伐木的暑期工作。

秋天。回到紐約。

十月。註冊班頓的壁畫課，得到補助金。

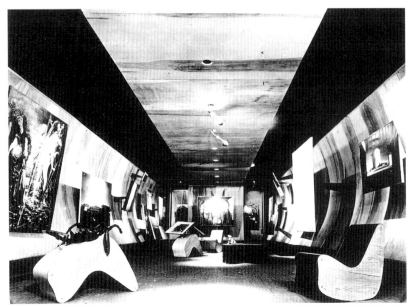

紐約佩姬・古根漢本世紀藝廊的內部陳設　福里德列克攝影

一九三二　二十歲。

　　　　　夏天。與兩位同學寫生旅行，從紐約到洛杉磯。見到另一

　　　　　位墨西哥畫家希蓋洛斯（David Alfaro Siqueiros）的壁畫。

　　　　　秋天。回紐約，註冊班頓的壁畫班，擔任班級管理，學費

　　　　　免繳。

　　　　　十二月。成爲「藝術學生聯盟」會員。練習石版印刷。

一九三三　廿一歲。

　　　　　一月。註冊約翰・史隆（John Sloan）的人體寫生。同時

　　　　　在校外學雕塑。

　　　　　二月。註冊拉技（Robert Lavrent）的雕塑課。

　　　　　三月六日，父親去世。

　　　　　春天到夏天。在校外學習雕塑。

　　　　　秋天。參加班頓家裡音樂會，每星期一夜晚。一直維持到

　　　　　一九三五年春天。

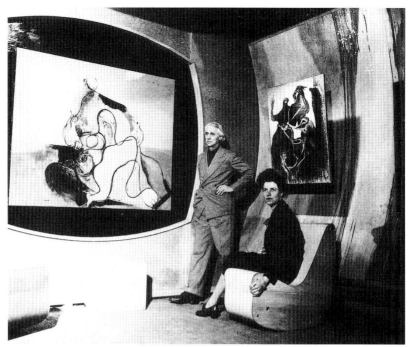

佩姬‧古根漢與馬克‧恩斯特在本世紀藝廊開幕前攝於超現實畫廊　1942 年

一九三四　廿二歲。參加朋友的壁畫工作，增加實際經驗。

夏天。與大哥查理士開車回洛杉磯。回到紐約又去麻州的鱈魚岬，渡輪到葡萄園島（Martha's Vineyard）拜訪班頓的夏日別墅。

四哥桑福德也來紐約，兩人合住，在小學當清潔管理。

二月。幫助班頓太太瑞塔（Rita）在地下室經營的藝術品販賣，手繪油彩在陶瓷的碗盆上。

一九三五　廿三歲。

二月。參加布魯克林博物館的群體畫展。接受聯邦政府的救濟，清理市區內的雕塑與紀念碑。

八月。聯邦政府藝術計畫簽約，桑福德與帕洛克兩人都受雇。

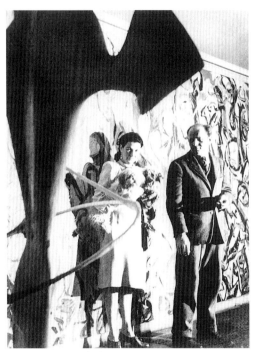

佩姬・古根漢與帕洛克，於她所委任帕洛克在紐約　　克萊絲娜與帕洛克攝於 1951 年
居所所製作的壁畫前　1943 年　麥可・里昂攝影

一九三六　廿四歲。在畫架組工作。

春天。參加了希蓋洛斯的「工作研討會」。使用新技巧與

材料，包括噴射槍、油漆噴霧器來作畫，使用合顏料與

瓷漆。

秋天。在紐澤西州的郊外租屋畫景。

一九三七　廿五歲。開始了酒精中毒的心理治療。

四月後。查理士搬到底特律去任職。

十二月。拜訪住在密蘇里州堪薩斯市的班頓。

一九三八　廿六歲。

一月。回紐約，路經底特律，探望查理士。

六月。聯邦工作被除，因為不告而別的曠職時日太多。

六月到九月。住進紐約醫院，接受特殊的心理治療。

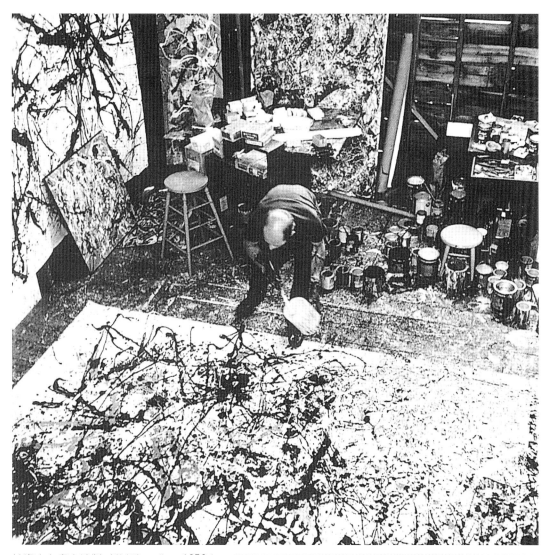

帕洛克在畫室繪製〈秋韻〉一作　1950 年

帕洛克與克萊絲娜 1950 年攝於長島的畫室
漢斯‧納姆斯攝影

九月廿三日。回到畫架組工作。

一九三九　廿七歲。接受安德遜醫生（Dr. Joseph Henderson），以圖畫為治療的工具。

夏天。與桑福德到賓州，租屋作畫。

一九四〇　廿八歲。

五月。聯邦工作中斷。

十月。重新登記，得到職業。

一九四一　廿九歲。

春天。再度接受心理治療。

十一月。接受邀請，準備明年春天的畫展。開始與李‧克萊絲娜（Lee Krasner）戀愛交往。

一九四二　三十歲。

夏天。參加克萊絲娜主持的櫥窗設計工作，由國防部贊助，鼓勵從軍。

秋天。帕洛克與克萊絲娜兩人同居。

一九四三　卅一歲。

一月。聯邦藝術計畫結束。繪製領帶和裝飾唇膏。

五月。遇到佩姬‧古根漢（Peggy Guggenheim），與她簽訂合同，在「本世紀藝廊」舉行年展。

十一月。第一次個展〈速記的人物〉作品在佩姬的畫廊展出。

一九四四　卅二歲。紐約現代美術館購買〈母狼〉作品，為美術館第一次收購其作品。

夏天。與克萊絲娜到普羅旺斯城，在鱈魚岬尖端租畫室。

一九四五　卅三歲。

秋天。在長島購置農場住家。

帕洛克攝於壁爐路畫
室，地板上的是題為
〈煉金術〉的作品
1947年　威弗瑞德・
柔格邦攝影

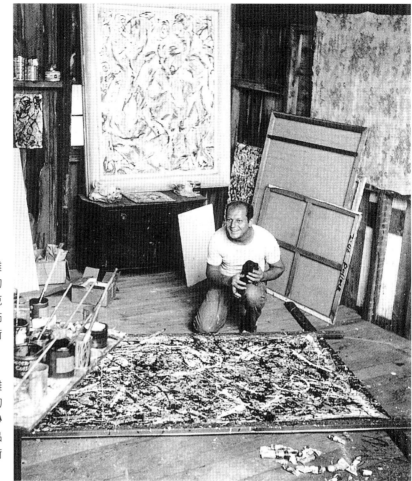

1949年8月號《生活》雜
誌刊登帕洛克作畫時的
照片。標題為「帕洛克
將油漆顏料滴流在畫布
上」　1949年　馬薩・荷
曼攝影（下左圖）

1949年8月號《生活》雜
誌刊登帕洛克作畫時的
照片。標題為「他將砂
粒加在油漆繪製的作品
上」　1949年　馬薩・荷
曼攝影（下右圖）

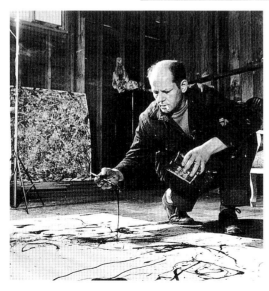

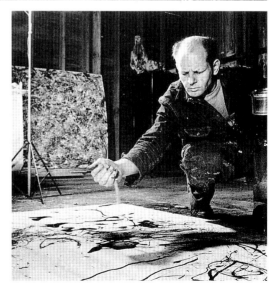

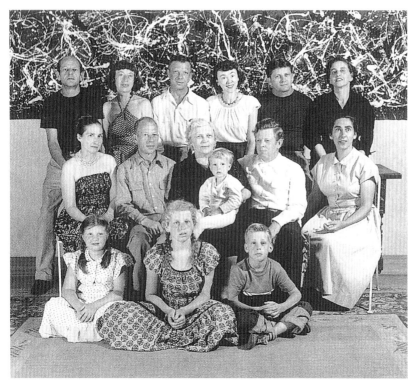

帕洛克家族攝於傑克森的〈1949年2號作品〉之前　1950年

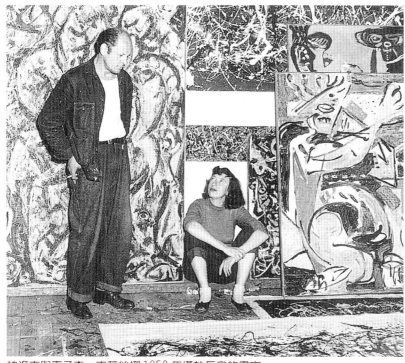

帕洛克與妻子李·克萊絲娜1950年攝於長島的畫室

傑克森·帕洛克於他在
東漢普頓長島的畫室
1949年（右頁圖）

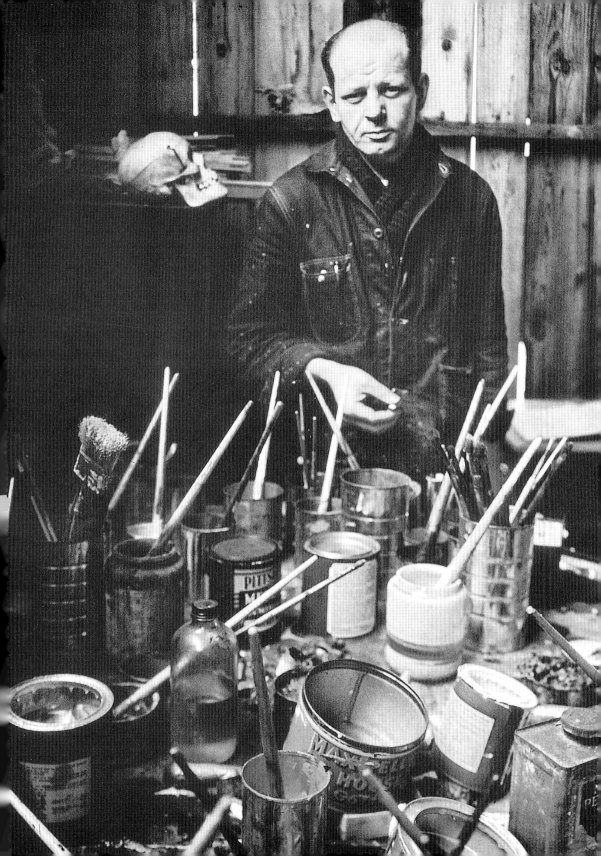

十月廿五日。與克萊絲娜結婚。

十一月。住進長島農場新居。

一九四六　卅四歲。為佩姬設計書本的封面。

夏天。將原來的穀倉改裝為畫室。

十二月。紐約惠特尼美術館舉辦年度當代美國繪畫展覽，
作品被選入。

年底開始嘗試「佈滿畫」（All over），將顏料倒在畫布，
塗滿整幅畫。

一九四七　卅五歲。佩姬‧古根漢藝廊關閉。

十二月。與畫商貝蒂‧帕森（Betty Parsons）簽約。

放棄傳統畫具，以刀子、棒子、水泥刀代替畫刷。

在圖案中加上細沙、碎玻璃和一些外國所使用的厚塗顏
料。

一九四八　卅六歲。面臨財務的困擾。

五月。加入抗議某些藝評的言論。

六月。得到基金會贊助。精神分析的治療仍在繼續。

一九四九　卅七歲。

六月。與佩蒂續約。

秋天。嘗試抽象的雕塑製作。

一九五○　卅八歲。

五月。抗議大都會美術館所聘評審偏向傳統畫。

九月至十月。攝影家漢斯‧納姆斯（Hans Namuth）拍攝
製作「帕洛克繪畫」影片兩卷。於一九五一年六月十四日
於紐約現代美術館首映。

一九五一　卅九歲。

二月九日。飛往芝加哥為畫展評審。參加當地藝術家抗議

這張照片刊登於1951年1月號《生活》雜誌，記錄了由帕洛克與其他幾位藝術家組合起來，抗議當時大都會美術館繪畫評審制度。

帕洛克在班寧頓學院舉行第一次回顧展。圖中帕洛克站在展覽畫作前，接受電視節目「時代脈動」的訪問以及錄製。　1952年

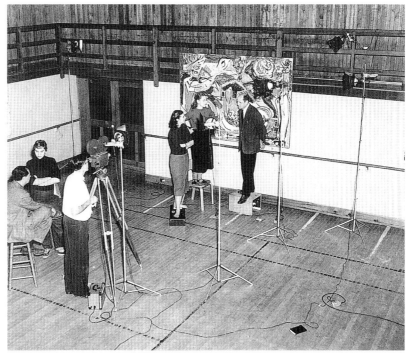

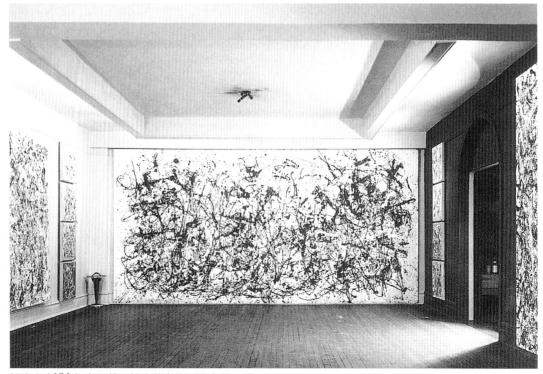

帕洛克1950年在貝蒂‧帕森藝廊的展覽內部一景

芝加哥藝術學院反抽象畫的政策。

九月。開始以生化治療酒精中毒。

一九五二　四十歲。

三月。第一次個展在歐洲巴黎舉行。

十一月。首次回顧展在佛蒙州的班寧頓學院舉行。

專門經營抽象繪畫與超現實主義繪畫的希德尼‧賈尼斯成

為他的畫商。

一九五三　四十一歲。先後完成了〈畫像與夢境〉、〈海洋的灰色

調〉、〈深度〉、〈復活節與圖騰〉、〈儀禮〉等作品。

一九五四　四十二歲。作品大減，出色的作品是〈白光〉一作。

一九五五　四十三歲。

傑克森・帕洛克　1955～56年

　　　　　　夏天。換了一位心理分析的醫師，而醉酒程度更嚴重，酒
　　　　　　精中毒影響創作。繪畫作品有〈追蹤〉、〈搜尋〉。
一九五六　四十四歲。
　　　　　　七月。克萊絲娜搭船到歐洲。
　　　　　　八月。傑克森酒後駕車撞樹喪生。

國家圖書館出版品預行編目資料

帕洛克＝Jackson Pollock／李家祺等撰文
--初版．台北市：藝術家出版社：民 90
面： 公分----（世界名畫家全集）

ISBN 986-7957-08-3（平裝）
1.帕洛克（Jackson Pollock,1912-1956）- 傳記
2.帕洛克（Jackson Pollock,1912-1956）- 作品評論
3.畫家 - 美國 - 傳記

940.9952 90020014

世界名畫家全集

帕洛克 Jackson Pollock

李家祺等／撰文　何政廣／主編

發 行 人　何政廣
編　　輯　王庭玫、江淑玲、黃舒屏
美　　編　王孝嬡
出 版 者　藝術家出版社
　　　　　台北市重慶南路一段 147 號 6 樓
　　　　　TEL：(02)2371-9692～3
　　　　　FAX：(02)2331-7096
　　　　　郵政劃撥：0104479～8 號 藝術家雜誌社帳戶

總 經 銷　時報文化出版企業股份有限公司
　　　　　桃園縣龜山鄉萬壽路二段351號
　　　　　TEL:（02）2306-6842

初　　版　中華民國 90 年 12 月
定　　價　新臺幣 480 元

ISBN 986-7957-08-3
法律顧問 蕭雄淋
行政院新聞局出版事業登記證局版台業字第 1749 號